Editora responsable: Ana Doblado

Maqueta, portada, textos e ilustraciones realizados
por Proforma Visual Communication S.L. bajo la
dirección de Servilibro Ediciones S.A.

© SERVILIBRO EDICIONES, S.A.
Campezo s/n.- 28022 Madrid
Telf.: 913 009 102- Fax: 913 009 118

GRAN LIBRO DE

FOTOGRAFÍA Y VÍDEO DIGITAL

SERVILIBRO

FOTOGRAFÍA DIGITAL
VÍDEO DIGITAL

Introducción a la fotografía

Escribir con luz. Un arte histórico

Ya en el siglo v a.C., el chino Mo Tzu documentó la formación de una imagen invertida con una cámara oscura; se sabía que al pasar la luz por un pequeño orificio y entrar en una habitación oscura, se proyectaban las imágenes del exterior en el muro opuesto pero en sentido inverso. Platón expuso su teoría sobre la formación de las imágenes con el mito de la caverna y un siglo después Aristóteles escribió que pudo observar un eclipse parcial de sol proyectado en el suelo mientras estaba sentado bajo un frondoso árbol, a través de cuyo follaje pasaba un finísimo rayo de luz, y que la nitidez de la imagen era mayor cuanto menor era el orificio por el que pasaba la luz.

La cámara oscura

En el siglo VIII, el árabe Alhazán perfeccionó la cámara oscura para observar eclipses; su invento consistía en un cobertizo negro con una pequeña abertura. Se ocupó también de establecer la proporción entre el diámetro de la abertura y el objeto percibido. Durante toda la Edad Media, ésta se usó como herramienta astronómica y objeto de diversión y no fue hasta el Renacimiento cuando se incorporaron lentes y sistemas de medición que derivaban de la aplicación de la perspectiva a la pintura.

Con Leonardo da Vinci la cámara oscura pasó a ser además una pieza auxiliar en el trabajo del artista y a ella dedicó numerosos tratados. También Alberto Durero elaboró estudios relacionados con la perspectiva y acercó el método científico a la representación plástica.

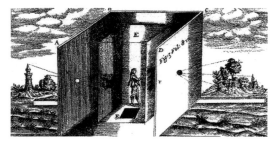

▲ Grabado de la cámara oscura de Giovanni Battista della Porta.

En el s. XVI Giovanni Battista della Porta divertía a sus invitados con espectáculos teatrales que se reflejaban en la pared con la cámara oscura, causando asombro y siendo atribuidos a la brujería. Más adelante, estos aparatos se hicieron portátiles, semejantes a tiendas de campaña individuales, dotadas de una lente biconvexa y un espejo para reflejar la imagen sobre el tablero de dibujo.

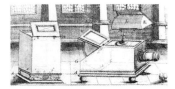

◀ Cámara óptica de cajón dotada con «visor réflex» diseñada por Johan Zahn.

El siglo XVII fue decisivo para la gestación de la fotografía. Johan Zahn diseñó la cámara óptica de cajón dotada con «visor réflex» en su obra *Oculus artificialis teledioptricus* en el año 1685 y, además, surgió un modelo para el ocio llamado «linterna mágica», que es el antecedente del cine, y otro para trabajar en exteriores llamado «cámara lúcida».

En el siglo XVIII George Brander, a partir de la idea de Zahn, creó la cámara de interiores, con la que se podía modificar la longitud focal mediante un sistema de encaje de varias cajas que, a modo de fuelle, permitía incluso realizar primeros planos.

Pero no fue hasta el siglo XIX cuando se experimentó con las propiedades fotosensibles de la plata y otros productos para hallar el método de fijación de las imágenes captadas con la cámara oscura.

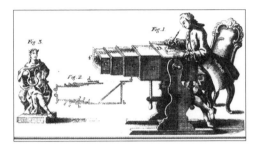

▲ Cámara óptica extensible «de mesa». Ilustración de George Brander (1769).

La fotografía

En 1826, el litógrafo e inventor francés Josep Nicéphore Niépce consiguió fijar una imagen sobre una superficie fotosensible después de más de diez años de experimentos con la cámara oscura portátil. Dentro de la caja colocó una placa de peltre de 16,5 x 20,3 cm recubierta con betún de Judea, compuesto sensible a la luz, y dirigió el orificio de la cámara hacia la ventana para captar la visión de los tejados de las casas vecinas. La exposición duró ¡ocho horas! y después tuvo que revelar y lavar la imagen para que se conservara bien. Años después se alió con J. M. Daguerre y juntos produjeron el daguerrotipo, que fue el primer procedimiento plenamente fotográfico, desatando incluso una locura consumista tras su presentación en 1839 en París.

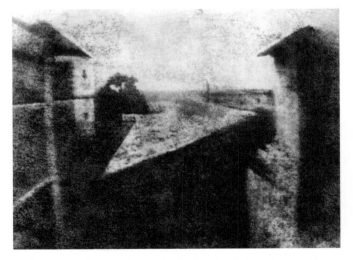

▲ Esta fotografía, llamada «Punto de vista desde la ventana del Gras», es la más antigua que se conoce. Fue tomada por Josep Nicéphore Niépce en 1826.

▶ Josep Nicéphore Niépce.

La formación de las imágenes

Un objeto es visible porque su luz llega a los ojos. Unos objetos emiten luz propia, como la llama de una vela, mientras que otros reflejan la que procede del exterior, como el objeto iluminado por una vela.

Cómo se forma una imagen

Cada punto de un cuerpo luminoso o iluminado emite luz en todas direcciones. Si se pone una pantalla frente al objeto, cada punto de la pantalla recibirá luz de todos sus puntos y su cantidad será casi idéntica. Como resultado de ello, la intensidad y el color percibidos serán uniformes.

Pero si se interpone una pared con un pequeño orificio entre la pantalla y el objeto, la pared interceptará la luz de casi todos los rayos que partan de un punto del objeto. Al final, sólo llegará a la pantalla la luz del rayo capaz de atravesar el orificio. Así, un punto cualquiera de la pantalla únicamente recibirá luz de un punto del objeto, de forma que cada punto de la pantalla estará iluminado por un solo punto del objeto.

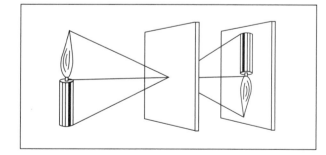

▲ Esquema simple de la formación de la imagen.

En cada punto de la pantalla, la luz incidente mantendrá una intensidad proporcional a la luz de dicho punto en el objeto y será del mismo color. El resultado proyectado en la pantalla será la imagen invertida del objeto.

El tamaño de las imágenes

Con la cámara oscura es posible cambiar el tamaño de las imágenes proyectadas.

Si la distancia entre la pantalla y el orificio es mayor que la del agujero al objeto, la imagen será más grande que el objeto. Si es al contrario, esto es, si la pantalla está más cerca del orificio que el objeto, la imagen aparecerá más pequeña.

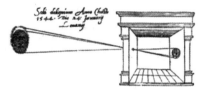

▲ Grabado de 1545 en el que se representa un eclipse solar observado en Lovaina gracias a una cámara oscura.

Por supuesto, si las distancias son iguales, la imagen será una réplica del tamaño del objeto.

Este sencillo principio es la base de muchos aparatos ópticos que permiten ver objetos amplificados, como la lupa y el microscopio.

▲ Dibujo de A. Ganot (1855) en el que se muestra cómo un dibujante copia una imagen tomada por una lente que, gracias a un espejo, queda reflejada en un cristal.

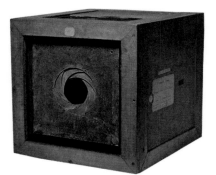

▲ *Cámara usada por Josep Nicéphore Niépce en 1826.*

Con el tiempo, para salvar los inconvenientes de la cámara oscura se colocó delante del orificio una lente que, gracias a su poder de refracción, producía imágenes suficientemente nítidas para hacer instantáneas a pesar de tener orificios de tamaño reducido. Ya era posible hablar con propiedad de «cámara fotográfica».

La nitidez de las imágenes

Es primordial que el orificio no sea excesivamente pequeño, pues dejaría pasar tan poca luz que los ojos serían incapaces de detectar la imagen.

Pero tampoco tiene que ser demasiado grande pensando que así entrará más luz, pues la imagen resultante será borrosa, ya que cada punto del objeto se proyecta como un pequeño círculo.

La lente

La nitidez en la fotografía es proporcional al tamaño del orificio, que tiene que ser muy pequeño y, en consecuencia, exige mantenerlo abierto más tiempo para impresionar el material sensible (película). Con este sistema, la fotografía de cuerpos en movimiento da lugar a imágenes «movidas».

La colocación de una lente similar a una lupa en el orificio de la cámara oscura primitiva logra que los rayos de luz se orienten con más precisión hacia la pantalla, donde ahora aparece proyectada una imagen con plena nitidez.

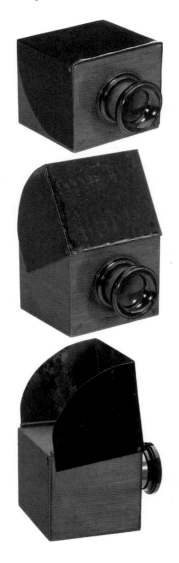

▲ *Diferentes perspectivas de una cámara oscura del año 1870.*

La distancia focal

Todos los objetivos se definen por dos valores fundamentales: su luminosidad y su distancia focal. La distancia focal es la distancia en milímetros desde el centro óptico de la lente hasta el plano de la película o el CCD.

Las distancias focales

En una cámara analógica de paso universal, formato 35 mm, la distancia focal en la posición normal, que es la equivalente a la visión humana, sería de 50 mm.

La distancia focal larga (a partir de 85 mm) se denomina **tele** y tiene la propiedad de acercar la imagen y hacer que la distancia entre los planos parezca menor.

La distancia focal corta (de 18 a 35 mm) se denomina **gran angular** y tiene la propiedad de alejar la imagen. Los más angulares pueden producir distorsiones en los extremos.

El objetivo de distancia focal variable se denomina «zoom». Su denominación refleja la distancia focal más corta y la más larga, por ejemplo 35-110 mm, o 3x, la multiplicación de tamaño de la imagen.

La distancia focal «normal»

Ofrece la imagen más «objetiva» que una cámara puede dar, pues según los expertos es la que más se aproxima a la visión humana: no aumenta, ni disminuye, ni distorsiona las proporciones de la imagen captada.

El gran angular

Como apunta su nombre, el gran angular tiene un ángulo de visión mayor que el del objetivo denominado «normal».

Un objetivo de 35 mm tiene una cobertura de 62°, una angulación superior a la de un objetivo de 50 mm, y muchos profesionales lo emplean como un término medio entre el normal y el angular de 28 mm.

Importante

Dado que en las cámaras digitales varía el tamaño de los CCD y con ello la distancia focal considerada «normal», generalmente se emplea la denominación de las distancias focales de las cámaras analógicas de 35 mm como referencia universal.

La característica más evidente de un objetivo gran angular consiste en abarcar una mayor extensión de paisaje que una lente considerada normal.

Contrariamente a las focales largas, que parecen acercar ópticamente objetos que en realidad están muy alejados entre sí, el gran angular tiene tres efectos principales: amplía el plano visual percibido, exagera el efecto de perspectiva dando a las fotos una sensación de profundidad, y mantiene la nitidez en toda la escena. Esta última característica, unida a las dos anteriores, facilita la yuxtaposición de primeros planos y fondo en la misma imagen, pudiéndose crear relaciones más expresivas entre los diversos planos.

El teleobjetivo

El teleobjetivo tiene distancias focales superiores al normal (desde 85 a 1000 mm) y sirve para hacer retratos, fotografiar competiciones deportivas o cualquier tema distante porque acercan la imagen y separan el centro de interés del fondo.

Los objetivos zoom

Estos objetivos poseen diversas distancias focales y son indispensables cuando se requiere rapidez, porque se puede variar a voluntad la distancia focal y, por tanto, el ángulo visual.

Permiten modificar con facilidad el tamaño de la imagen sin variar la distancia entre la cámara y el motivo.

Se conocen como «zoom» u objetivos de focal variable los consistentes en modificar la separación interna entre los grupos de lentes. Las cámaras digitales generalmente vienen equipadas con un zoom de 3x hasta 8x y son los objetivos de uso habitual.

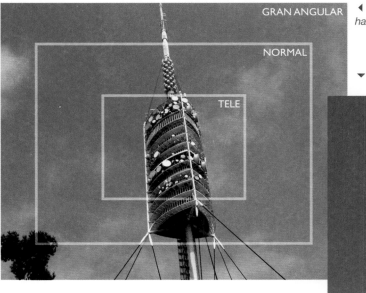

GRAN ANGULAR

NORMAL

TELE

◄ *Muestra de las distancias focales más habituales.*

▼ *Fotografía tomada con «tele».*

FOTO © HANS GEEL

Diafragma y obturador

La luminosidad está determinada por la apertura máxima del diafragma, expresada en números f, por ejemplo «f2,8». Cuanto menor es el número f del objetivo, más luminoso será éste.

Diafragma

Es el orificio del objetivo por donde entra la luz para que impacte, en mayor o menor medida, en el sensor de imagen. Es regulable, es decir, se puede variar su apertura a voluntad. Al fotografiar en sitios poco iluminados, habrá que abrir el orificio más que al hacer fotos a pleno sol.

La regulación de las aperturas de diafragmas se efectúa de forma automática en las cámaras digitales y en las analógicas más modernas, pero existen muchas cámaras con la opción de ajuste manual del diafragma para obtener resultados personalizados.

A cada abertura le corresponde un número determinado que aparece indicado en el menú de la cámara. La numeración habitual es la siguiente:

2,8 - 4 - 5,6 - 8 -11 -16 - 22

Estos números resultan de dividir el valor de la distancia focal del objetivo entre el diámetro de cada abertura. De este modo, un diafragma 4 en un objetivo de 50 mm, tendrá un diámetro 50/4 = 12,5 mm y un diafragma de 8 tendrá 50/8 = 6,2 mm. Es decir, cuanto mayor es el número, menor es la abertura y por tanto deja pasar menos luz. De esta forma se ve cómo el diafragma de 16 deja pasar el doble de luz que el 22 y el 11 el doble que el 16 y así sucesivamente.

▲ *El diafragma está compuesto por un sistema de láminas superpuestas.*

Obturador

El obturador es, dicho de forma elemental, la «puerta» que se abre y se cierra para que la luz pueda entrar en la cámara e impresionar la película o grabar la imagen en el CCD. El obturador se abre cuando se acciona el disparador.

El tiempo que permanece abierto es lo que se denomina «velocidad de obturación». Cuanto mayor sea la velocidad de obturación menos tiempo queda abierto el obturador, hecho que permite realizar fotografías instantáneas de sujetos en movimiento.

Al igual que los diafragmas, los valores de las velocidades de obturación están estandarizados y entre un valor y el siguiente la relación es de doble o mitad:

> 1seg - 1/2 - 1/4 - 1/8 - 1/15 - 1/30 - 1/60 - 1/125 - 1/250 - 1/500 - 1/1000

Aparte de estos valores, en la escala aparece el valor «B», que significa «exposición». Al elegir este valor, el obturador permanecerá abierto tanto tiempo como se mantenga oprimido el disparador. Es un recurso que se emplea para fotos nocturnas o cuando la exposición sugerida va más allá de la que ofrece el programa de la cámara.

f16
1/125

f11
1/250

f8
1/500

▲ *En esta ilustración se muestran tres combinaciones de diafragma y velocidad de obturación. En cada caso, la luz que llega al CCD es la misma, pero cada combinación se adapta a una situación distinta. Con diafragma f16 y una velocidad de obturación de 1/125 se consigue más profundidad de campo, mientras la combinación de f8 y 1/500 es más apta para fotografía deportiva.*

Importante

Para evitar obtener fotografías movidas, cuando se empleen velocidades inferiores a 1/30 seg, es aconsejable utilizar un trípode.

Temperatura y tipos de luz

Se dice que la «luz disponible» es el total de todas las variedades de luz. Éstas pueden ser la luz del sol, de lámparas fluorescentes, lámparas de tungsteno, bombillas caseras, luces de neón y hasta la luz reflejada por la luna. También incluye los tipos de luz que utilizan los fotógrafos: la luz de destello («flash») y la incandescente. Cualquier forma de luz que se utilice para registrar una imagen se conoce como luz disponible. La luz disponible contiene una variedad de colores e intensidades que puede añadir dramatismo o serenidad a una escena.

La luz procedente del sol es una fuente de luz disponible fiable, pero no es constante porque el ángulo del sol en el cielo, la presencia de nubes y contaminación atmosférica afectan a su color. Al describir el valor del color de la luz solar no basta con decir que «parece azulado», o «parece rojizo», sino que hay que emplear términos específicos, lo que se conoce como «escala Kelvin de la temperatura del color».

VELAS	BOMBILLAS	ALBA	SOL DE MAÑANA
LÁMPARAS DE ACEITE	ELÉCTRICAS	CREPÚSCULO	O DE FIN DE LA
	NORMALES		TARDE

2.000° K

La temperatura de la luz

Fotógrafos y científicos dependen de la escala Kelvin para medir y describir de manera precisa la temperatura, y por consiguiente, el color de la luz. Mientras más alta es la temperatura, más azul o fría es la luz; mientras más baja es la temperatura, más cálida y rojiza es la luz. Por ejemplo, al mediodía, cuando el sol está alto en el cielo y no hay nubes en el cielo, se registrarán entre 5.500 y 7.000 grados Kelvin (°K). En cambio, antes del atardecer o al amanecer la temperatura de luz será más cálida, registrándose de 3.000 a 4.500° K.

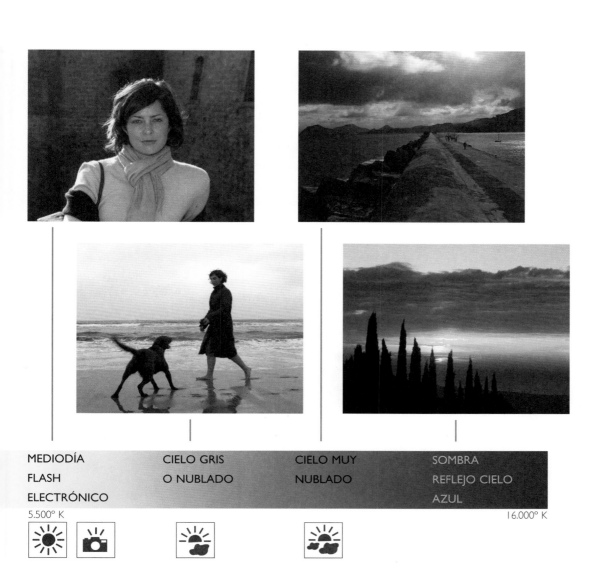

MEDIODÍA	CIELO GRIS	CIELO MUY	SOMBRA
FLASH	O NUBLADO	NUBLADO	REFLEJO CIELO
ELECTRÓNICO			AZUL

5.500° K 16.000° K

Importante

La luz es el factor más importante a la hora de tomar fotografías. Sin ella, no puede haber foto.

El manejo adecuado de los menús de tipos de luz de las cámaras permite resolver cualquier combinación de luz.

El balance de blancos

El balance de blancos sirve para corregir las diferentes temperaturas de color de la luz para que la imagen resultante se ajuste en lo posible a la realidad.

El efecto de la temperatura de la luz

Las escenas en las que domina un solo color pueden necesitar un ajuste del equilibrio de blancos para ayudar a la cámara a reproducir los colores con más precisión para garantizar que los blancos se reproducirán blancos en la imagen final. Así, cada vez que se cambia de fuente de luz, por ejemplo al pasar de un interior a un exterior, es necesario efectuar el calibrado, pues de no hacerlo la imagen presentará un color dominante en las áreas blancas que podría invalidar la fotografía. A plena luz del sol las fotos tendrán una dominante azul, mientras que las fotos iluminadas con luz eléctrica quedarán coloreadas según el tipo de bombilla o fluorescente que dé luz a la escena; las bombillas incandescentes producen una dominante amarillenta o naranja y ciertos fluorescentes dan un tono verdoso o azulado.

◀ *Fotografía tomada en posición luz de día.*

▼ *En esta toma se ha aplicado la corrección de balance de blancos en la posición de luz de tungsteno.*

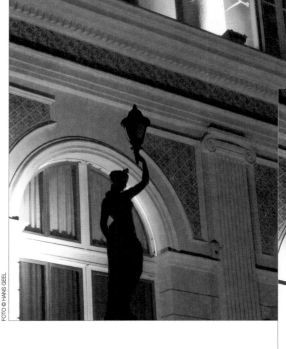

FOTO © HANS GEEL

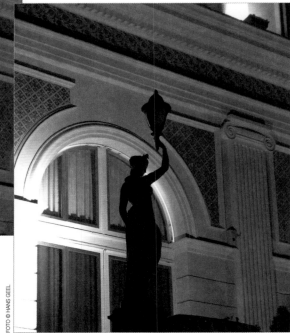

FOTO © HANS GEEL

La compensación del balance de blancos

Las cámaras digitales integran esta función que permite elegir compensar la luz de forma automática o manual. Así se puede ajustar la cámara a un tipo específico de luz y se puede conseguir que la luz amarillenta de los interiores sea convertida en luz blanca como si fuese luz de día o a la inversa.

Para poder manejar adecuadamente este recurso, es imprescindible saber qué tipo de luz ilumina la escena, ya sea luz de día, artificial o mezclada.

Según el modelo de cámara, el balance de blancos puede ajustarse para ajuste automático, sol, sombra, tungsteno y fluorescente.

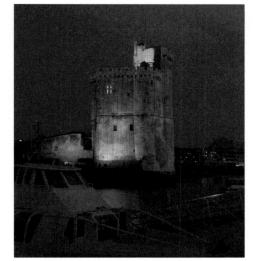

◀ *En esta fotografía se optó por mantener el balance de blancos en la posición luz de día, para poder captar mejor el azul del cielo al atardecer.*

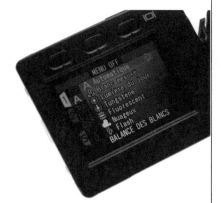

AJUSTE	ICONO	DESCRIPCIÓN
AUTOMÁTICO	AWB	La cámara identifica y corrige automáticamente la iluminación de la escena.
SOL	☀	La cámara equilibra el color asumiendo que se encuentra en un espacio exterior con mucha luminosidad.
SOMBRA	☁	La cámara equilibra el color asumiendo que se encuentra en un espacio exterior en sombra o muy nublado.
TUNGSTENO	💡	La cámara equilibra el color asumiendo que se encuentra en un espacio iluminado por luces incandescentes o halógenas.
FLUORESCENTE	🔆	La cámara equilibra el color asumiendo que se encuentra en un espacio iluminado por luz fluorescente.

La cámara fotográfica digital

El sensor de imagen (CCD)

La fotografía digital supone, respecto a la analógica, una evolución tecnológica en el modo de capturar la imagen. En la analógica, la imagen se capta sobre un soporte fotosensible de origen químico, que conocemos como película. En cambio, en la digital el registro se hace sobre un sensor fotosensible, el CCD (*Charge-Couple Device*), que convierte la luz en información digital. El CCD, de forma rectangular y superficie plana, es un componente electrónico no mayor que una uña y compuesto por millones de fotositos, unos minúsculos cuadrados que registran la luz y crean los llamados píxeles.

▲ *Escala de grises.*

Los píxeles pueden captar la luz de la imagen, pero no el color. Registran la intensidad de la luz en una escala de grises de 256 tonos que van del blanco al negro puros. Para solventar esta carencia, los píxeles mantienen un filtro superpuesto que puede ser rojo, verde o azul.

▲ *CCD, Charge-Couple Device.*

▲ *CCD sin filtro RGB.*

La gama que ofrecen estos tres colores primarios es conocida como RGB (del inglés *Red, Green, Blue*) y permite que el píxel pase de la escala de grises al color. Como cada píxel tiene superpuesto un filtro de uno de esos tres colores, la parte de la imagen que registra no aparece en blanco y negro sino en el tono del filtro asignado. Por ejemplo, un píxel con un filtro rojo sólo captará la intensidad de la luz roja que llega hasta él.

Si el píxel no tuviese el filtro de color, una imagen luminosa quedaría casi blanca, mientras que una oscura tendería a los grises más intensos y al negro.

Las cámaras compactas existentes en el mercado producen imágenes de entre uno y ocho millones de píxeles.

La interpolación

Una vez los píxeles han registrado los colores, el microchip de la cámara digital inicia un proceso de interpolación de los colores de cada píxel, lo que permite que el resultado final no sea una imagen cuadriculada de rojos, verdes y azules. Este proceso funciona como un sistema de promedio de los colores por proximidad. Es decir, cada píxel registra la gama de colores en relación con sus píxeles vecinos.

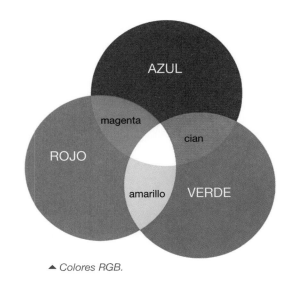

▲ Colores RGB.

Cuando la cámara concluye este proceso de interpolación, asigna una serie de valores digitales a la imagen, que después traducirá la pantalla de la cámara, un ordenador o la impresora para que se pueda visualizar.

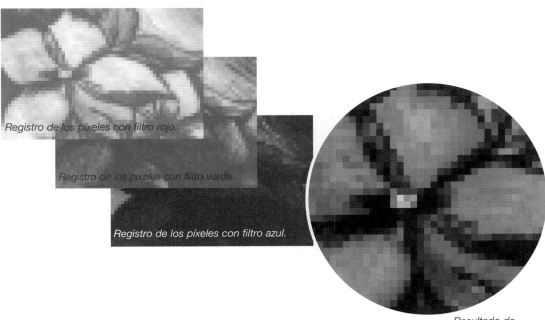

Registro de los píxeles con filtro rojo.

Registro de los píxeles con filtro verde.

Registro de los píxeles con filtro azul.

Resultado de la interpolación.

Resolución y tipos de archivos

El tamaño o resolución de las imágenes digitales lo determina el CCD, compuesto por píxeles. A mayor número de píxeles, mayor será la resolución de la imagen, el tamaño del archivo y el peso que ocupará en la tarjeta de memoria.

La calidad de la imagen se determina por el tipo de compresión que se da a la foto. Las cámaras suelen tener distintos tipos o niveles de compresión de la imagen: muy alta, alta, normal, media y baja. Es decir, se pueden tener imágenes del mismo tamaño pero con distinta calidad o nivel de compresión y, por lo tanto, distinto peso.

La compresión

Si no pudieran comprimirse las imágenes, no habría suficiente memoria en las tarjetas y las imágenes pesarían demasiado para luego poderlas manipular en Internet o en el ordenador. Así, a mayor compresión, más espacio liberado en la tarjeta y más facilidad en la manipulación posterior. El gran inconveniente de la compresión es que se pierde información, como el color o detalle de la imagen.

Por eso, antes de tomar una foto, conviene saber cuál será su uso final. Si sólo se desea enviarla por correo electrónico o visualizarla en el ordenador, una compresión media o alta es suficiente. Para hacer copias por impresión, una imagen de compresión alta no dará la calidad deseada. En estos casos, se debe seleccionar una imagen sin comprimir o muy poco comprimida.

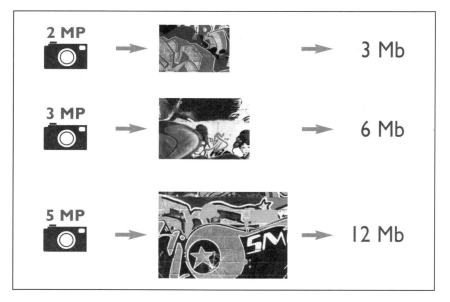

▲ Esta tabla muestra la relación que existe entre la cantidad de píxeles que contiene una imagen y el peso de la misma.

FOTO © HANS GEEL

FOTO © HANS GEEL

▲ *Cuanta mayor sea la calidad de la fotografía y menor su compresión, ésta se podrá imprimir a mayor tamaño.*

Formatos de archivos

Los formatos de archivos o ficheros de imagen digital pueden ser de compresión o no. Los más comunes en las cámaras digitales son los siguientes:

JPEG: es el formato de compresión que las cámaras digitales usan por defecto. El inconveniente de comprimir una fotografía es que al hacerlo se pierden algunos datos como información de color y detalles de la imagen.

TIFF: bastante común, no es un formato de compresión. Con él, la imagen no pierde información y es el requerido para impresiones de calidad.

RAW: tampoco es un formato de compresión. La cámara no lo procesa totalmente, sino que es necesario hacerlo con el ordenador. La gran ventaja de sus ficheros es que son casi un 60% más pequeños que los TIFF.

Algunas cámaras incluyen dentro de sus tamaños de ficheros la modalidad de e-mail. Al seleccionarla, la cámara se ajusta a una resolución aproximada de 640 x 480.

Tipos de cámaras digitales

Hoy día la variedad de modelos y marcas de cámaras digitales es muy extensa, lo que demuestra la gran aceptación por parte del público de este tipo de cámara que no precisa carrete. Las hay compactas, es decir, que constan de un cuerpo con un objetivo fijo, y las hay réflex, que pueden aprovechar los objetivos de las cámaras analógicas. Existen modelos para aficionados, semiprofesionales y profesionales.

Las sencillas

Las cámaras compactas tienen un aspecto similar al de las cámaras convencionales de 35 mm y son de muy fácil manejo. La óptica puede ser fija o tener un zoom corto y disponen de pantalla. Su resolución alcanza los 5 megapíxeles y permiten hacer copias de 10 x 15 cm hasta DinA4. Pueden llevarse a todas partes y su precio es asequible. Además, incluyen funciones automáticas.

▲ *Cámara compacta de 3,2 megapíxeles.*

Las semiprofesionales

Las cámaras semiprofesionales son un poco más grandes y están mejor acabadas que las compactas más sencillas; pueden ser compactas o réflex. Gracias a su resolución casi profesional (más de 5 megapíxeles), permiten ampliaciones superiores al tamaño DinA4.

Tienen más funciones que las compactas y permiten realizar el enfoque y el ajuste de velocidad de obturación y diafragma de forma manual. Por ello, las cámaras semiprofesionales son ideales para los fotógrafos que desean controlar el resultado final y adaptarla a situaciones con iluminaciones más complejas. Algunos modelos aceptan el acoplamiento de accesorios externos, como un flash u ópticas extras. La alta resolución y la gran manejabilidad de estas cámaras hacen que su precio doble el de las cámaras compactas.

◀ *Cámara semiprofesional de 8 megapíxeles.*

Las profesionales

Además de ofrecer una resolución de hasta 12 megapíxeles, son siempre del tipo SLR o réflex. El motivo a fotografiar se ve a través de la óptica, pudiendo así corregir rápidamente errores de encuadre y enfoque.

El cuerpo externo de las cámaras profesionales es idéntico al de las cámaras réflex convencionales, para poder cambiar los objetivos y acoplar accesorios de toda la gama de la firma. Se puede trabajar con el programa automático o manual, según requiera la situación. La calidad de las imágenes permite impresiones del tamaño A3, por lo que son las preferidas de la prensa. Su precio es muy elevado, de un 50 a un 80% superior al de las cámaras semiprofesionales.

▲ *Parte delantera y trasera de una cámara réflex profesional de 12,4 megapíxeles.*

Elegir una cámara

Diminutas y de sencillo manejo, medianas y versátiles en sus prestaciones, o más grandes y profesionales. La variedad de cámaras digitales ha aumentado tanto en los últimos años que muchos compradores no saben cómo elegir la más acorde con sus necesidades. Al margen de la categoría elegida, la cámara ideal debe incorporar algunas prestaciones fundamentales:

○ Un monitor LCD integrado, porque el mayor atractivo de la fotografía digital es la posibilidad de comprobar el resultado al instante.

○ Un flash integrado, para no verlo todo negro cuando se toman fotos en la oscuridad.

○ Un medio de almacenamiento extraíble, para no agotar la memoria de la tarjeta en un momento crucial.

○ Baterías recargables porque las cámaras digitales consumen mucha energía.

○ Un objetivo con «función de zoom óptico» porque un zoom digital es en realidad una solución transitoria.

○ Una resolución suficiente porque lo más importante es obtener fotos de alta calidad.

Posibilidades de las cámaras digitales

Todas las cámaras digitales tienen algo en común: hacen fotos, al igual que las cámaras de película convencional. No obstante, además de este rasgo común, algunas cámaras digitales ofrecen prestaciones menos habituales. A modo de ejemplo cabe citar:

Vídeo

La mayoría de cámaras digitales del mercado incorporan la opción de grabar vídeo. Sin embargo, la calidad de estas secuencias no es comparable con las de una auténtica videocámara. Por un lado, en las cámaras fotográficas digitales la resolución es muy inferior y, por otro, el número de fotogramas por segundo también es menor, lo que produce ciertos saltos en las transiciones. A cambio, estas pequeñas películas se pueden enviar por correo electrónico o ilustrar secuencias de movimiento en una página web personal.

Sonido

Algunas cámaras ofrecen la posibilidad de grabar sonido directo y de registrar comentarios hablados sobre las fotos, e incluso utilizarse como dictáfonos para secuencias más largas.

MP3

Existen modelos que sirven como reproductores portátiles de MP3. El software incorporado a la cámara permite transferir música obtenida de Internet en formato MP3 del ordenador a la tarjeta de memoria y escucharla con auriculares.

Panorámicas

Hay cámaras que cuentan con una función para hacer fotos panorámicas e incluso fascinantes vistas de 360 grados.

Webcam

Algunas cámaras pueden utilizarse como webcam para presentar imágenes en vivo, constantemente actualizadas en una página web o para realizar videoconferencias a través de Internet.

Temporizador

Algunas cámaras incorporan también una función que permite tomar fotos automáticamente a intervalos predefinidos. Esto permite, por ejemplo, captar la apertura de una flor paso a paso o el ciclo del día, sin tener que estar presente.

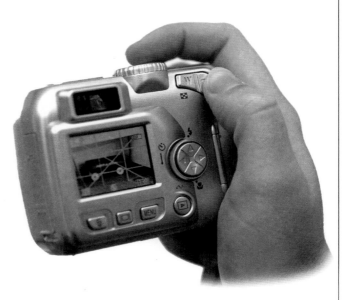

Otras prestaciones básicas

El mercado está lleno de innumerables tipos de cámaras fotográficas digitales; no obstante, todas disponen de las mismas prestaciones básicas sin las cuales no podrían funcionar.

El objetivo

Además del sensor CCD, el objetivo es un componente básico de las cámaras digitales, de gran importancia para obtener fotos de alta calidad. Las cámaras digitales más sencillas tienen una distancia focal fija que no permite variar el encuadre sin moverse. Las cámaras con un objetivo zoom de tres aumentos se sitúan en la gama media. Su distancia focal oscila casi siempre entre 38 y 114 mm, es decir, ofrecen un formato gran angular que permite captar el entorno del sujeto y un ligero efecto «tele» para retratos y fotografía deportiva. En consecuencia, se trata de una solución adecuada para casi todas las situaciones que se presentan en la fotografía cotidiana.

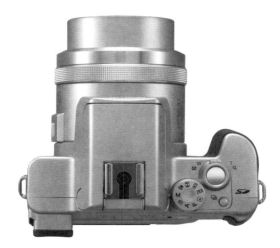

Este método es idéntico a la función de ampliación selectiva que incorporan los programas de edición fotográfica: en este caso también se recortan partes de la foto, que se extrapolan a un formato de imagen de mayor tamaño. Este proceso no conlleva mayor calidad de la imagen, ya que no añade ninguno de los detalles que aparecerían en una fotografía tomada con un auténtico objetivo zoom.

Zoom digital

Los principiantes suelen sentirse confundidos por este término. El zoom digital es una función electrónica que permite ampliar una sección de la foto para simular el efecto «tele». Pero conviene saber que la cámara digital sólo recorta una determinada zona de los píxeles capturados para ampliarla después. El resultado es una menor resolución en la fotografía.

Pantalla LCD

Muchos fotógrafos eligen su cámara digital en función de la calidad de la pantalla LCD. Ésta permite ver y evaluar las fotos realizadas de forma inmediata. Así, las fotografías que salen mal pueden borrarse al momento para dejar espacio a otras.

Casi todas las cámaras digitales también pueden reproducir la imagen que capta el visor en la pantalla LCD, una prestación particularmente útil porque así no hay que mantener la cámara pegada al ojo y se pueden tomar fotos desde perspectivas insólitas. Este recurso se encuentra en los modelos que disponen de una pantalla LCD pivotante, con la que es fácil controlar la toma de imágenes a ras de suelo o en picado por encima de la cabeza.

La pantalla LCD no sólo sirve como visor electrónico y pantalla de control sino como medio para efectuar los ajustes básicos de la cámara. Con ayuda de un menú y de las teclas de cursor, el fotógrafo puede fijar la resolución, el grado de compresión y parámetros similares.

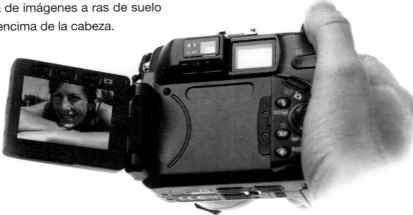

Controles de las cámaras digitales I

Generalmente, todas las cámaras digitales tienen un modo de uso similar y comparten cierto número de funciones básicas. Ante todo, para familiarizarse con la cámara y conocer sus partes se debe leer atentamente el manual que la acompaña y entender el porqué de cada elemento para llegar a un control óptimo de sus recursos.

A continuación se enumeran cada una de las partes de una cámara en dos apartados generales: el primero señala las partes esenciales sin las cuales no podría funcionar la cámara digital, y el segundo describe las especificaciones compartidas con otras muchas cámaras de las diferentes marcas existentes en el mercado.

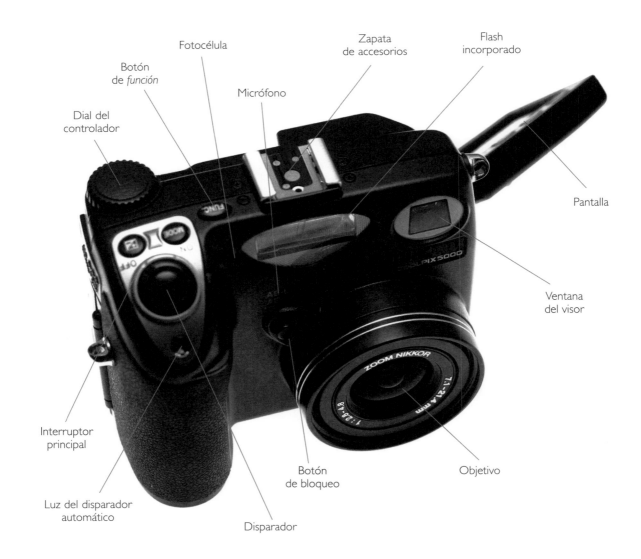

Fotocélula

Zapata de accesorios

Flash incorporado

Botón de *función*

Micrófono

Dial del controlador

Pantalla

Interruptor principal

Ventana del visor

Luz del disparador automático

Botón de bloqueo

Objetivo

Disparador

Partes básicas

Fotocélula. Este sensor tiene la función de calcular el promedio de la luz ambiente para la correcta exposición de la fotografía.

Flash incorporado. Según el modelo de cámara, el flash tiene más o menos funciones programadas para su uso en diferentes situaciones.

Ventana del visor. Ventana por la que se mira para realizar el encuadre deseado y que suelen tener la gran mayoría de cámaras digitales. Las cámaras que carecen de ella utilizan el display como tal.

Objetivo. Lente a través de la cual la luz llega al CCD.

Tapa del compartimento de la batería. Espacio de almacenamiento de las baterías.

Conector USB. Puerto de entrada donde se conecta el cable para la transferencia de datos de la cámara al ordenador.

Conector de entrada de CC (corriente). Este conector sirve para recibir energía directamente desde la corriente y eliminar el uso de las baterías. Algunas cámaras digitales permiten realizar la recarga de las baterías internas cuando éstas no son extraíbles.

Ranura de entrada de la tarjeta de memoria. Cavidad en la que se coloca la tarjeta de memoria.

Pantalla LCD. Superficie de cristal líquido en la que se visualizan las imágenes y los menús de la cámara.

Interruptor principal. Interruptor de encendido y apagado de la cámara.

Disparador. Botón que se acciona para hacer una fotografía. Generalmente, este botón también sirve para enfocar la imagen.

Zapata de accesorios. Punto de conexión de un flash externo o de cualquier otro complemento a la cámara.

Panel de control. Pequeña pantalla en la que se pueden ver los menús de la cámara sin tener que encender el display. Así, además, se ahorra batería. Este panel no es común a todas las cámaras.

Micrófono. Grabador de audio de los vídeos o archivos de sonido, en caso de que la cámara cuente con ellos.

Luz del disparador automático. Luz que parpadea para indicar la cuenta atrás del disparo automático.

Ojal para la correa de la cámara. Elemento al que se fija la correa para poder colgar la cámara.

Rosca para el trípode. Elemento al que se ensambla el tornillo del trípode.

Palanca de ajuste dióptrico. Palanca para ajustar las dioptrías de acuerdo con las necesidades del usuario.

Luz verde (autofoco). Luz que sirve para indicar que la cámara ya ha enfocado.

Luz roja (flash listo). Luz que indica que el flash está cargado y listo para disparar.

Altavoz. Sirve para reproducir el sonido de los vídeos o archivos de sonido grabados por la cámara.

Conexión de salida audio/vídeo (A/V). Sirve para conectar los cables de salida de audio y vídeo de la cámara a un televisor.

Controles de las cámaras digitales II

Selector de modo: se utiliza para poner la cámara en el modo de disparo o de reproducción de imágenes en el display.

Zoom: sirve para que el objetivo acerque o aleje el motivo a fotografiar. Sólo cuentan con esta modalidad las cámaras con objetivo zoom.

Dial del controlador: mando multifuncional para seleccionar en el menú de la cámara, buscar información de las imágenes o programar los ajustes de la cámara, entre otras cosas. Dependiendo del modelo de cámara y de si ésta tiene dial o no, sus funciones pueden variar.

Tecla de función: sirve para modificar, en combinación con el dial de mandos, las distintas funciones de la cámara sin tener que acceder al menú a través del display.

Mode: tecla que se activa simultáneamente con el dial de control para seleccionar el modo de exposición.

Botón +/-: se utiliza junto con el dial de control para compensar los valores de exposición (ya sea para sobreexponer o para subexponer).

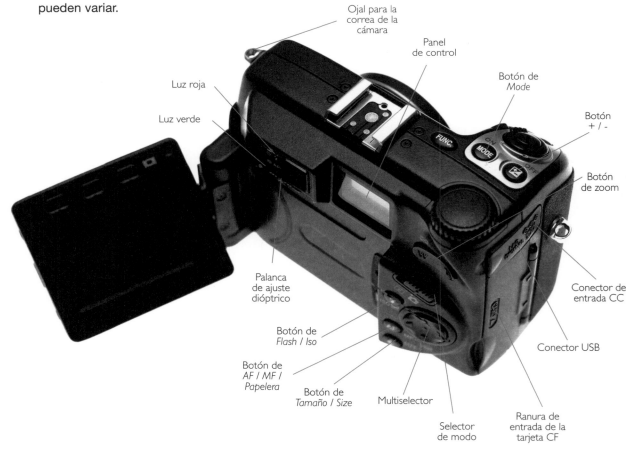

Ojal para la correa de la cámara

Panel de control

Botón de *Mode*

Botón + / -

Botón de zoom

Luz roja

Luz verde

Palanca de ajuste dióptrico

Conector de entrada CC

Conector USB

Botón de *Flash / Iso*

Botón de *AF / MF / Papelera*

Botón de *Tamaño / Size*

Multiselector

Ranura de entrada de la tarjeta CF

Selector de modo

Flash/ISO: botón que se pulsa junto con el dial de control para cambiar el modo del flash. También se usa para determinar el valor de la sensibilidad.

AF/MF/Papelera: sirve para establecer el modo de enfoque deseado, y en modo de reproducción sirve para borrar imágenes.

Tamaño/Size: botón que sirve para controlar la calidad y el tamaño de la imagen.

Bloqueo de AE/AF: sirve para bloquear el enfoque de la cámara y variar el encuadre sin tener que volver a enfocar.

Multiselector: sirve para poder navegar dentro de los menús de la cámara, pasar de la foto al modo de reproducción y seleccionar imágenes.

Monitor: botón que sirve para encender o apagar el monitor o display y controlar los indicadores que aparecen en él.

Menú: botón que se pulsa para activar el listado de funciones en el display.

Quick Play: botón que permite visualizar rápidamente las fotos almacenadas mientras se ajusta la foto siguiente.

Conexión de salida audio/vídeo (A/V)

Altavoz

Botón flash/ISO

Tapa de compartimento de la batería

Quick Play

Menú

Monitor

Rosca para el trípode

Los menús de la cámara

Aunque en principio cada marca pretende distinguirse de sus competidoras por sus prestaciones, el mercado de las cámaras digitales se caracteriza por el énfasis puesto en la simplificación y el fácil manejo, con inclusión de funciones y programas que casi se adelantan a las necesidades del usuario. Descubrir paso a paso los menús integrados en la cámara supone una incitación a ampliar el campo de acción del aficionado a situaciones que antes parecían sólo aptas para profesionales.

Los modelos de cámara actualmente en el mercado difieren en mil y un detalles, diseñados para seducir a un público específico. Por eso, en este apartado sólo se mencionan aquellas prestaciones que por ser prácticamente indispensables se encuentran en la mayoría de cámaras.

Balance de blancos

Es un mecanismo propio de las cámaras que no trabajan con película. Sirve para equilibrar las luces de la escena tomando como referencia lumínica el blanco. El resto de colores se adapta a partir del blanco calibrado. También sirve para corregir las dominantes para que, por ejemplo, la luz amarillenta de un interior se convierta en luz blanca. Cada vez que se cambia de iluminación se tiene que hacer el balance de blancos.

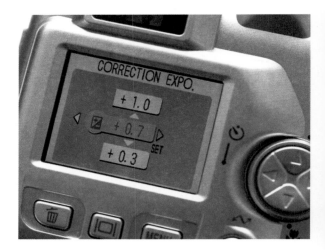

▲ Menú balance de exposición.

▲ Las cámaras tienen preestablecidas algunas funciones como el retrato o el paisaje.

Compensación de exposición

Una medición automática de la exposición puede dar lugar a una foto sub o sobreexpuesta, por lo que existe un mecanismo en el cuerpo de la cámara destinado a corregirla. Un caso evidente es una escena a contraluz o con un elevado contraste que necesita una medición más exacta, introduciendo variaciones en el diafragma que van de 1/3 a 2 puntos hacia arriba o hacia abajo. Cuanto más profesional es el modelo de cámara, mayor margen ofrece para la corrección.

Tipos de flash

Después de calcular las diversas situaciones que pueden requerir el apoyo de un flash, los fabricantes han establecido cinco programas básicos con los que resolver, sin problemas, dichas situaciones adaptables a géneros tan dispares como el paisaje o el retrato. Unas veces el flash actúa como un simple relleno que compensa la ausencia de luz en algún punto y otras veces constituye el elemento clave para obtener una fotografía correctamente expuesta.

Automático

El flash se activa por sí solo cuando la luz que llega a la cámara se considera insuficiente. Según el modelo, conviene advertir del riesgo de que el sujeto aparezca con los ojos rojos.

Reducción de ojos rojos

Es una opción que contrarresta el efecto del flash automático. Antes de dispararse, la cámara emite varios destellos que sirven para deslumbrar al sujeto, que se halla más o menos a oscuras, de manera que sus pupilas se contraen y evitan la aparición del molesto efecto citado.

Flash de relleno

El usuario decide utilizar el flash en una situación en la que la cantidad de luz es la adecuada pero otra fuente de luz respecto al sujeto crea sombras antiestéticas. Este recurso es muy útil en retratos.

Flash cancelado

El usuario cancela la opción de flash automático para controlar el resultado final, eliminándolo en situaciones en las que estropearía la foto, por ejemplo un reflejo en un cristal o en un espejo, o en zonas donde su uso no está permitido como en museos.

Fotografía nocturna

Es una opción muy interesante para el principiante e imprescindible para los más experimentados. Con él se pretende registrar la iluminación real mediante una exposición más larga que la que proporciona el sincronismo del flash, calculando un promedio entre el fondo y el motivo. Como el flash se dispara al principio de la toma, cabe la posibilidad de que los objetos queden movidos durante la exposición, aunque las últimas tendencias en fotografía aceptan esta aparente deficiencia como un recurso atractivo. Las cámaras más sofisticadas cuentan con un sincronismo de exposición con la cortinilla trasera, de manera que el flash se dispara al final y no al principio de la toma, creando mayor sensación de verismo que con la opción simple.

OPCIONES DE FLASH	
⚡AUTO	Automático
⊚	Reducción de ojos rojos
⚡	Flash de relleno
⚡⊘	Flash cancelado
◨★	Fotografía nocturna

La sensibilidad

Las cámaras digitales tienen programadas diferentes sensibilidades denominadas ISO que sirven para poder obtener fotografías con distinta intensidad de luz.

Las cámaras digitales funcionan de la misma manera que las analógicas de película, es decir, cuanta más luz haya menor es el ISO que se debe utilizar para fotografiar.

Algunas cámaras digitales permiten variar manualmente el ISO. Las que no lo permiten realizan el ajuste automáticamente o con alguna de las funciones de captura de fotos preprogramadas.

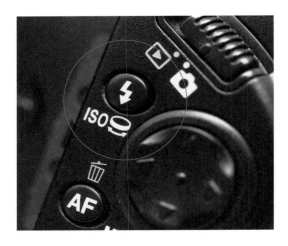

AJUSTES ISO	
Bajo	50
	100
Medio	150
	200
Alto	400
	800

Utilizar el ISO

En un día soleado y con una luz muy intensa, generalmente se utiliza un ISO bajo (como 50 o 100), lo mismo que en situaciones de luz controlada, incluso de noche; en este último caso, se debe utilizar el trípode. Si no se emplease la foto saldría movida.

◀ *Esta fotografía nocturna se hizo con una sensibilidad ISO 100 y se utilizaron el trípode y el disparador automático.*

En cambio, se debe emplear un ISO alto (400 u 800) en situaciones con poca luz, si se carece de trípode o, aunque haya mucha luz, se deban hacer fotografías de acción en las que se necesite congelar el movimiento. La única desventaja de trabajar con un ISO cada vez más elevado es que la imagen empieza a generar mayor «ruido» (el equivalente al grano en la película de las cámaras analógicas).

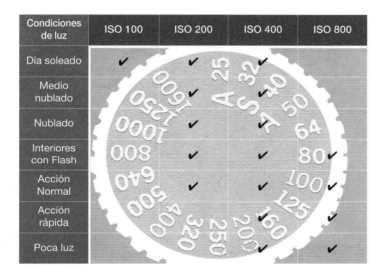

Condiciones de luz	ISO 100	ISO 200	ISO 400	ISO 800
Día soleado	✔	✔	✔	
Medio nublado		✔	✔	
Nublado		✔	✔	
Interiores con Flash		✔	✔	✔
Acción Normal		✔	✔	✔
Acción rápida			✔	✔
Poca luz			✔	✔

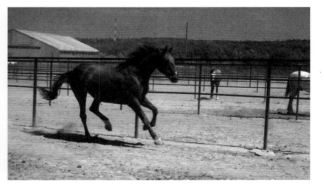

▲ Para congelar la imagen del caballo en movimiento se empleó una sensibilidad ISO 400, aunque la fotografía se tomó en un día soleado.

◀ Esta fotografía se tomó en un día soleado, pero al tratarse de una calle muy estrecha se utilizó un ISO 200 porque los rayos de luz no llegaban a iluminarla.

Los sistemas de almacenamiento

La tarjeta de memoria es el sistema de almacenamiento que utiliza la cámara digital. Hay tarjetas de varios tipos. A grandes rasgos, las diferencias entre los diversos tipos de tarjeta consisten en el tamaño y la velocidad a la que graban la información. Antes de comprar una tarjeta hay que examinar dos factores: la capacidad (mejor cuanto más elevada) y la velocidad de grabación (a más rapidez mejor, pues antes se podrá disparar la siguiente foto).

velocidad

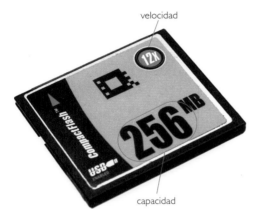

capacidad

▼ *El Microdrive de IBM es el disco duro más pequeño del mundo. Amplía la capacidad de almacenamiento de las cámaras digitales hasta varios gigabites y su tamaño es idéntico al de una tarjeta Compact Flash.*

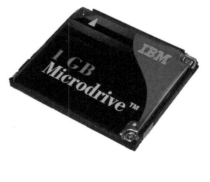

▼ *En el interior del Microdrive se oculta un auténtico disco duro.*

Importante

Es conveniente mantener las tarjetas siempre bien guardadas en un estuche o dentro de la cámara, y si se tienen varias tarjetas, las que no se usen deben resguardarse del polvo, el agua o temperaturas extremas.

Cada cámara admite uno o varios tipos de tarjeta. Los más comunes son: CompactFlash I y II, MicroDrive, SmartMedia, MultiMediaCard, Memory Stick, Memory Stick PRO, Secure-Digital Card, XD Picture Card

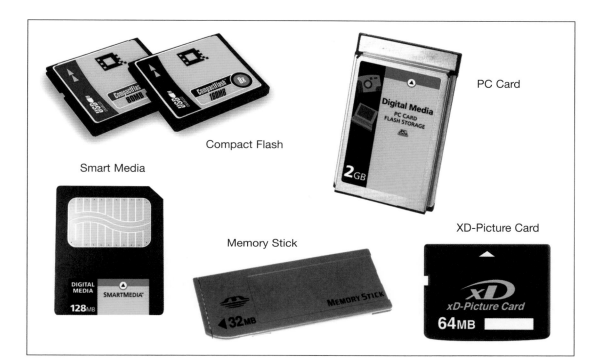

PC Card

Compact Flash

Smart Media

XD-Picture Card

Memory Stick

Cantidad aprox. de fotografías en formato jpeg de alta resolución y mínima compresión que caben por tarjeta										
Tarjeta / Megapíxeles	16 Mb	32 Mb	64 Mb	128 Mb	192 Mb	256 Mb	320 Mb	512 Mb	640 Mb	1 Gb
1 Megapíxel	45	91	182	365	548	731	918	1462	1828	2925
2 Megapíxeles	17	35	71	142	213	284	355	568	711	1137
3 Megapíxeles	13	26	53	106	160	213	266	426	533	853
4 Megapíxeles	8	16	32	64	96	128	160	256	320	512
5 Megapíxeles	6	12	25	51	76	102	128	204	256	409
6 Megapíxeles	5	10	20	40	60	80	100	160	200	320

Accesorios

El aficionado dispone de una amplia gama de accesorios para mejorar el nivel de su práctica fotográfica. Algunos son casi imprescindibles cuando se usa la cámara con frecuencia, otros sirven para elevar la calidad de las imágenes y otros, de uso menos habitual, son una buena ayuda, por ejemplo, en los viajes.

Baterías
Existen varios tipos de baterías para cámaras digitales, pero no todos funcionan igual ni tienen la misma duración.

Li-ion (*Lithium Ion*)
Esta batería es la más duradera de todas. Su coste suele ser elevado, aunque generalmente se vende con la cámara. Su adquisición en comercios no es fácil, a menos que se recurra al fabricante original de la cámara. Es recargable y la habitual en las cámaras profesionales. También existen baterías de litio no recargables de tipo estándar, como las AA.

NiMH (*Nickel-Metal*)
Es el tipo estándar, de uso general en las cámaras con baterías AA. Es una batería recargable y de un precio accesible. Resulta la más indicada cuando se usan baterías AA recargables.

NiCad (*Nickel-Cadmiun*)
Es una pila recargable que en muchos casos se sustituye por las NiMH, ya que se descargan muy rápido; la ventaja que tienen es que pueden cargarse en muy poco tiempo y es bastante económico.

Alcalinas
Son las pilas más comunes por su fácil adquisición, además de su bajo precio, pero son las peores compañeras de una cámara digital ya que se agotan rápidamente.
Aunque existen alcalinas recargables, tampoco son una buena opción, puesto que pasan más tiempo recargándose que haciendo fotos.

Cargadores de baterías

Es imprescindible asegurarse de que el tipo de voltaje que acepta el cargador es el indicado para el área geográfica en que se usa. Actualmente, casi todos los cargadores aceptan un voltaje de entre 100 y 240V.

Funda

La cámara no siempre viene acompañada de una funda para resguardarla de posibles golpes y del polvo, hay que procurarse una que se adapte a la medida del modelo que se ha comprado.

Bolsos

Existe una amplia gama de bolsos y estuches que se adaptan a todos los modelos y presupuestos.

Cable de vídeo

Sirve para visualizar las fotografías directamente en el televisor.

Cable de interfaz

El tipo de conexión (USB, Firewire, I.Link, etc.) depende del tipo de cámara.

Trípode

El trípode ayuda en cualquier ocasión que se requiera una exposición larga o en las fotos realizadas con el disparador automático.

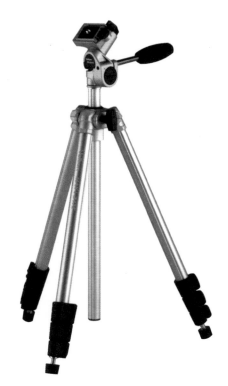

Práctica fotográfica

Sujetar bien la cámara

A veces las fotos salen movidas a pesar de que las condiciones de luz son buenas. Esto puede ocurrir por sujetar mal la cámara. Tanto si se trata de una cámara réflex como de una compacta, lo mejor es sostener la base con una mano y el lado donde esté el obturador con la otra, así sólo habrá que mover el dedo que aprieta el disparador. Si con la emoción del instante, se aprieta con fuerza el obturador, la presión hacia arriba de la mano situada en la base, ayudará a que las fotos no salgan movidas.

Tiempo de exposición

El tiempo de exposición es un factor importante a tener en cuenta. Con un tiempo de 1/60 segundos y el zoom en posición normal o angular, todavía es posible hacer buenas fotos sujetando la cámara con buen pulso. Pero si se usa la posición «tele», utilizar una velocidad de 1/125 o más alta evitará que las fotos salgan movidas.

Trucos

Ante condiciones de luz difíciles, ciertos truquillos impiden movimientos indeseados de la cámara. El más elemental consiste en mantenerse erguido con las piernas ligeramente separadas para no perder el equilibrio. Otro consiste en apoyar la cámara contra una columna, un poste de la luz o el tronco de un árbol, que actúan como contrafuerte. También se pueden apoyar los codos sobre una superficie horizontal para que los brazos del fotógrafo ejerzan la función de un trípode.

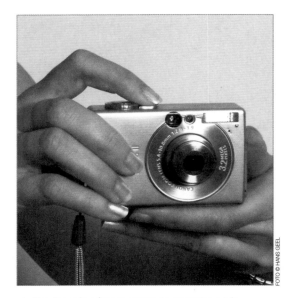

▲ Al sujetar la cámara como se muestra en la fotografía se consigue una mayor estabilidad y no se impide el acceso a dispositivos como el flash o el objetivo.

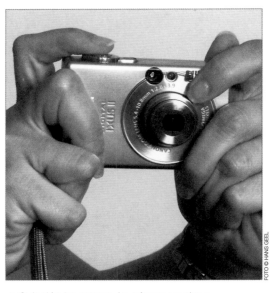

▲ Sujeción incorrecta. La cámara no tiene estabilidad y algunos mandos están obstruidas.

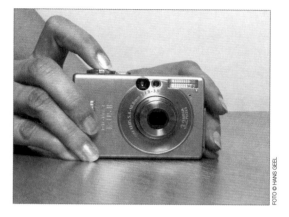

FOTO © HANS GEEL

▲ En el caso de necesitar un trípode y no tener uno a mano, hay que buscar una superficie plana donde colocar la cámara y recurrir al disparador automático. Esto incluso puede permitir al fotógrafo salir en la fotografía.

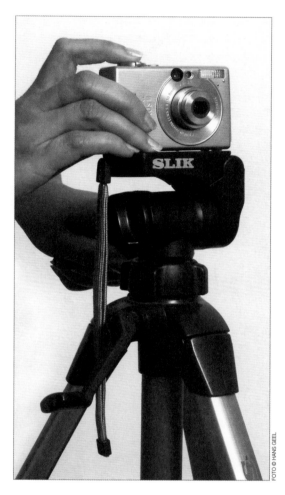

FOTO © HANS GEEL

▲ Cuando la luz escasea y es previsible una exposición lenta, el recurso correcto es el uso del trípode, e incluso del disparador automático, para no mover la cámara involuntariamente al disparar.

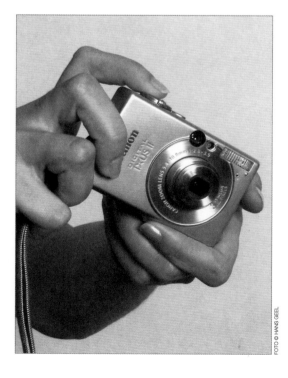

FOTO © HANS GEEL

◄ Al preparar la toma, es conveniente iniciar la sesión con la cámara en una posición nivelada, que se variará a voluntad. Mantener la cámara en una posición bien nivelada evita molestas distorsiones o encuadres desequilibrados.

51

La medición correcta de la luz

La mayoría de las cámaras ofrecen buenos resultados con una lectura automática de la luz, pero hay situaciones que no se adaptan a los parámetros preprogramados y la imagen no es aprovechable. Esto ocurre porque la luz no se ha medido correctamente.

La medición matricial, central y puntual
Las cámaras modernas más complejas incorporan varios fotómetros para asegurar que las fotos queden correctamente expuestas, permitiendo que quien toma la fotografía escoja entre tres modos de medición de la luz: el matricial, el central y el puntual.

El modo de medición más recomendable para quien empieza es el matricial porque se adapta a la mayoría de situaciones. Los datos sobre la iluminación y el contraste son detectados por un sensor matricial de varios segmentos o áreas.

El modo central ofrece una medición en el que el 75% de la sensibilidad del fotómetro se concentra en un círculo central del visor de unos 12 mm de diámetro, y el 25% fuera del mismo. Es el sistema ideal para realizar retratos.

Por último, con el sistema de exposición puntual el 100% de la sensibilidad del fotómetro se concentra en un círculo central del visor de unos 3 mm de diámetro. Pero conseguir buenos resultados con este sistema requiere mucha experiencia.

▲ *Medición matricial.*

▲ *Medición central.*

▲ *Medición puntual.*

Importante

El modo automático de la cámara no siempre dará el mejor resultado, por lo que se aconseja realizar diferentes tomas con distintas mediciones lumínicas.

El exposímetro de la cámara establece los valores lumínicos de un objeto según un patrón de color estándar, de modo que si la foto se hace en un ambiente muy luminoso (la nieve es el mejor ejemplo) o muy oscuro (una cueva) puede verse engañado, tendiendo a subexponer (en el primer caso) o sobreexponer (en el segundo).

En situaciones de mucho contraste se puede optar por la medición central o por la pun-

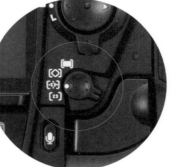

tual para calcular de forma más precisa la luz que refleja el elemento principal, que es, al fin y al cabo, el que debe aparecer correctamente expuesto.

No todas las cámaras tienen estos tres modos de medición. Generalmente, las cámaras digitales tienen un rango de +2 hasta -2 pasos de subexposición o sobreexposición que permiten medir la luz de forma correcta.

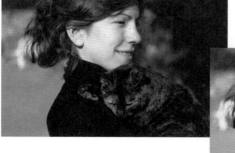

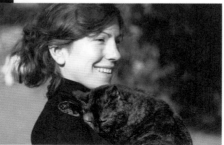

◀ ▼ Estas dos fotografías fueron tomadas con diferentes exposiciones; por eso tienen distinto color y contraste.

◀ En esta imagen se puede observar cómo una subexposición ha logrado que una foto no demasiado atractiva se convierta en sugerente y ofrezca un cielo de gran dramatismo y un claro punto de interés.

Enfoque y desenfoque

Enfocar correctamente es fundamental para obtener buenas fotografías y conseguir que los motivos fotografiados salgan nítidos, aunque algunas veces se puede desear un fondo borroso.

El enfoque automático

Todas las cámaras digitales de un cierto nivel llevan un sistema de enfoque automático incorporado. La ventaja de este sistema es que el fotógrafo puede concentrarse plenamente en el encuadre de la imagen sin preocuparse por su agudeza visual.

La desventaja es la probabilidad de efectuar la medición en una zona equivocada del encuadre y dejar desenfocado aquello que debía ser el centro de interés. Un fallo común lo constituye la típica foto de recuerdo de una persona delante de un paisaje o una atracción turística. Si no se

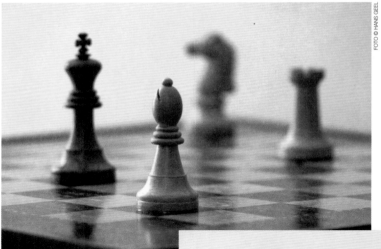

FOTO © HANS GEEL

◀ *La foto de este tablero de ajedrez se hizo enfocando al alfil, con un diafragma de f5.6. El resultado es que el alfil está bien enfocado, pero el resto de las piezas salen desenfocadas.*

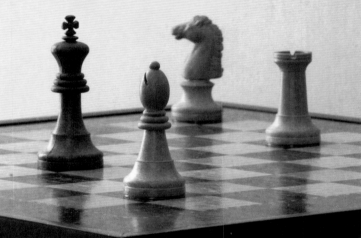

▶ *Manteniendo el mismo enfoque, pero cerrando el diafragma a f22 se consigue aumentar la profundidad de campo y tener las otras piezas más enfocadas.*

FOTO © HANS GEEL

comprueba el enfoque a través del visor, puede suceder que el enfoque se detenga en el plano trasero y no en la persona. En consecuencia, el fondo sale enfocado y el modelo borroso.

Bloqueo del enfoque

Si el modelo no se encuentra en el centro de la imagen, se puede aprovechar la función de bloqueo del enfoque, disponible en las cámaras de media y alta gama.

Primero se encuadra hasta situar al modelo en el centro de la escena. Se aprieta el disparador a medias para que la cámara enfoque y,

sin levantar el dedo del disparador, se reorienta la cámara hasta conseguir la composición deseada. El enfoque automático queda bloqueado a la distancia que se ha fijado anteriormente y sólo hay que apretar el disparador hasta el fondo para hacer la foto.

Fondos borrosos

Usando la posición «tele» del zoom y una apertura entre f2 y 5,6, se consigue que los modelos salgan bien enfocados, mientras el fondo queda muy borroso. Es una manera de crear sensación de profundidad y hacer que el primer plano quede separado del fondo.

○ El tema central de una fotografía debe concentrarse para que salga nítido.

○ Si se enfoca algo que se encuentra en primer plano, generalmente las cosas distantes salen desenfocadas.

○ Si se enfoca a lo lejos (un paisaje por ejemplo) la mayor parte de la foto saldrá nítida, excepto todo aquello que esté muy cerca de la cámara.

○ Si se utiliza el zoom hay que tener en cuenta que al seleccionar distancias focales menores (distancias focales propias de objetivos gran angulares), se obtendrá una zona de nitidez más amplia que cuando se utilizan distancias focales mayores (propias de teleobjetivos).

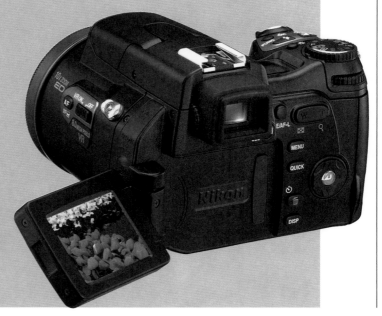

La dirección de la luz

El primer aspecto a considerar cuando se hacen fotografías a personas es la dirección de la luz. En función de ésta se seleccionará el punto de vista más agradable y se decidirá la exposición. Si el ángulo de la toma no presenta las mejores condiciones de luz, deberán aprovecharse los recursos de la cámara para sacarle el mayor partido posible.

El ángulo de la luz

El ángulo con el que la luz incide sobre los objetos o las personas modifica la apariencia de éstos. Su variación tiene una influencia decisiva sobre las sombras, la reproducción de los colores y la estructura general de la imagen.

La luz, además, suministra información sobre el tema que se desea fotografiar: su forma, su textura, el color, la sensación de profundidad... La combinación de estos elementos puede provocar diferentes reacciones en quienes vean la fotografía, sugiriéndoles distintos ambientes o incluso transmitiéndoles una idea verdadera o falsa de la personalidad de alguien que haya sido retratado.

Iluminación frontal

Este tipo de iluminación reproduce los colores de forma muy fiable aportándoles brillantez, pero no permite ver los detalles ni la textura por la ausencia de sombras; éstas se proyectan detrás del objeto fotografiado y, por lo tanto, no aparecen en la toma fotográfica.

Iluminación lateral

La luz lateral resalta el volumen y la profundidad de los objetos y destaca su textura. Da mucha fuerza a la fotografía pero las sombras pueden ocultar algunos detalles. Ilumina un costado del objeto aportando mayor dimensión.

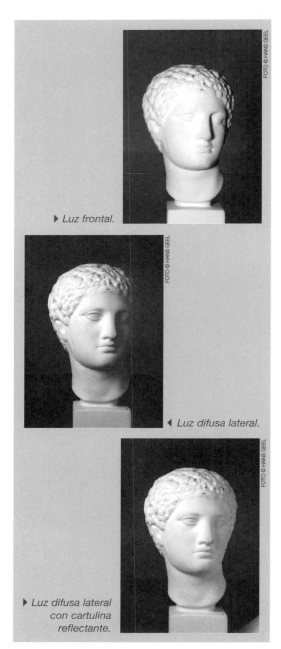

▶ *Luz frontal.*

◀ *Luz difusa lateral.*

▶ *Luz difusa lateral con cartulina reflectante.*

La posición semi-lateral de la luz es la que parece más natural porque ofrece una buena reproducción de los colores, y las sombras permiten ver algunos detalles, así como la textura.

Iluminación a contraluz

Este tipo de luz ilumina toda la parte posterior del sujeto. Proyecta sombras hacia la cámara que dan mayor profundidad a la escena y delinea al sujeto con un halo de luz que lo hace resplandecer.

Iluminación desde arriba y desde abajo

La iluminación desde arriba hace que las partes inferiores de un objeto queden en la sombra, aunque, por otro lado, ilumina los detalles destacándolos. En cambio, la iluminación desde abajo, prácticamente inexistente en la naturaleza, produce una sensación inquietante, la parte superior queda en la sombra y la parte destacada casi sobreexpuesta.

Iluminación difusa

La luz es suave y uniforme en todo el individuo. No se ven sombras y mejora mucho el aspecto de las personas. Produce colores muy sutiles.

◀ *Luz desde arriba.*

▶ *Luz desde abajo.*

◀ *Luz difusa con flash rebotado en el techo.*

Importante

Cuanto más difusa es la luz, menos marcados son los perfiles y más conveniente es para hacer retratos, aunque no da buen resultado si se desea fotografiar paisajes, porque al ser bajos los contrastes, éstos disipan los perfiles de cada plano y el horizonte desaparece.

El uso del flash

El flash incorporado en la cámara tiene una potencia baja y apenas alcanza más allá de los tres o cuatro metros, pero puede dar resultados correctos si se usa bien.

Utilización correcta

La mayor utilidad del flash se percibe en los contraluces, ya que ilumina el motivo que no recibe luz y mantiene la luz ambiente (por ejemplo en un atardecer en la playa con el sol detrás del modelo). También sirve para congelar el movimiento, logrando efectos muy interesantes si se sabe jugar con la velocidad de sincronización del flash.

En interiores poco iluminados, el flash permite hacer fotografías nítidas, pero algunas veces es mejor prescindir de él porque elimina la sensación de calidez de la iluminación ambiente y resta naturalidad a la fotografía.

Si se quiere mostrar la luz ambiente, primero hay que comprobar si ésta permite que los personajes tengan una nitidez aceptable. En caso contrario, se puede utilizar el menú para fotografía nocturna o sincronizar la velocidad del flash manualmente, por debajo de 1/30 s.

Importante

Hay que tener en cuenta que algunas veces lo que parece un pequeño destello puede dejar la imagen sobreexpuesta o una mancha en una superficie reflectante, como en un espejo, un escaparate o una pared entarimada.

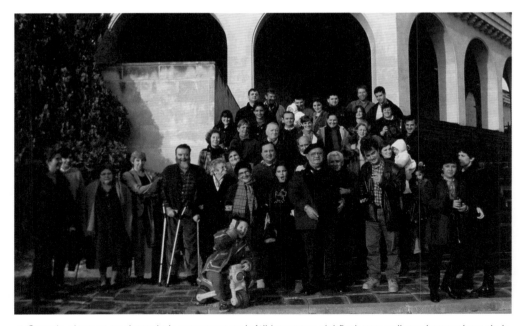

▲ *Cuando el grupo es demasiado numeroso es inútil hacer uso del flash para rellenar las sombras de la cara; en estos casos, lo mejor es buscar un ángulo en el que el sol ilumine bien todas las caras.*

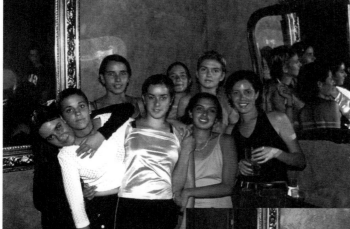

◀ Foto tomada con flash.
Las chicas se ven muy nítidas y
definidas, pero la imagen carece de
naturalidad.

▶ Foto captada sin flash.
El grupo de amigas no se ve
demasiado definido, pero la imagen
ha ganado en naturalidad al
respetar la luz ambiente del bar.

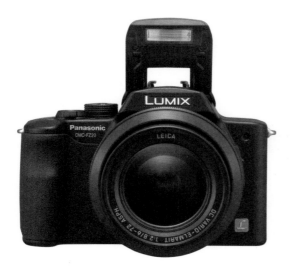

◀ ▲ La mayoría de las cámaras
digitales lleva flash incorporado.

59

La composición de la imagen

Antes de disparar el obturador, lo primero que hay que hacer es elegir un punto de vista y componer la imagen, esto es, elegir la disposición de los elementos que aparecen en ella.

El fotógrafo escoge el centro de interés o elemento principal de su imagen y, a continuación, busca el punto de vista más propicio. Para ello hay que buscar la distancia focal más indicada ya que el efecto de perspectiva cambia. Si no se acierta con la elección de la distancia focal, se tendrá que modificar y variar la posición del fotógrafo respecto al motivo. ¿Cómo? Acercándose, alejándose de él o cambiando la altura de la cámara tanto en sentido vertical como horizontal; la pantalla LCD de las cámaras digitales es un gran auxiliar para esta tarea.

Para lograr una buena composición también hay que tener en cuenta otros detalles:
Procurar que el fondo no reste interés al sujeto principal; no dejar demasiado aire (espacio) en la fotografía salvo que se pretenda una intención expresiva; no crear una línea del horizonte que divida la imagen en dos mitades idénticas.

La regla de los tercios
Esta regla es la norma clásica en la composición de imágenes, tanto en pintura como en fotografía, y puede ser una gran ayuda a la hora de preparar una imagen.

Se basa en dividir el formato rectangular en tres bandas iguales, tanto en sentido vertical como horizontal, como si se tratase del tablero del juego de tres en raya. Las dos líneas imaginarias verticales y horizontales con que se divide el encuadre determinan la posición principal de los elementos alargados, y los cuatro puntos de intersección de las líneas marcan los puntos de interés de la imagen, porque la vista se dirige de forma natural hacia ellos.

No es necesario ocupar todas las líneas ni los puntos, basta con situar sobre cualquiera de ellos el elemento principal.

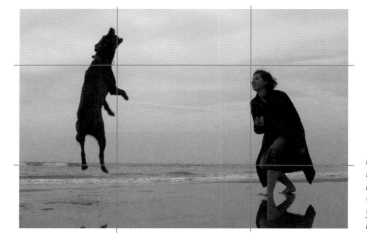

◀ *En esta imagen el fotógrafo ha aplicado la regla de los tercios.*
El perro y la mujer están colocados sobre las líneas verticales. Además, el punto de vista bajo hace destacar el salto del perro y coincidir el horizonte con la línea horizontal inferior.

Por supuesto, esta regla es una buena sugerencia, pero sólo debe tomarse como orientación, nunca como algo infalible ni un mandamiento que coarte la creatividad del fotógrafo.

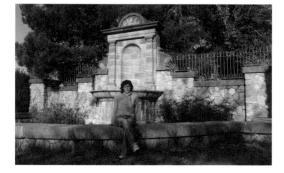

▲ En esta fotografía se ha situado al personaje en un contexto determinado, dando lugar a un encuadre amplio que permite reconocer el lugar de la toma.

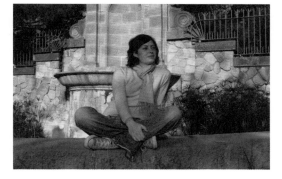

◀ Al cerrar el encuadre se otorga un protagonismo total a la persona, aislándola del contexto donde se realiza la foto. Esta opción se aconseja cuando se desea que el fondo quede apenas apuntado.

▲ Aquí se adoptó un punto de vista bajo para enmarcar contra la pared de la fuente a la mujer y magnificar su presencia.

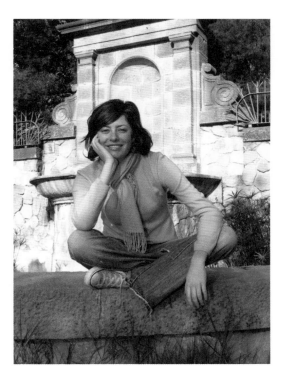

◀ Los encuadres verticales también pueden ser muy expresivos. Esta escena mantenía un formato completamente horizontal, pero al acortar la distancia del personaje, el fondo pierde su justificación y permite cambiar a un formato vertical.

La exposición

La velocidad de obturación debe ser bastante rápida para que la foto no quede movida por el balanceo de la cámara cuando el obturador permanece abierto. El uso selectivo de la velocidad de obturación puede crear efectos sorprendentes.

El movimiento

Los temas de movimiento requieren una velocidad de obturación que reproduzca dicha sensación. Si se pretende fotografiar a un corredor, la velocidad tendrá que ser de 1/250, e incluso de 1/500 de segundo, para obtener una imagen «congelada» con detalles. En la misma situación, con una velocidad de 1/60 de segundo la figura se moverá ligeramente a lo ancho del campo de visión del objetivo y, por tanto, mientras que aún es reconocible, el efecto borroso final sugerirá movimiento y vitalidad.

Hay que considerar simultáneamente la velocidad del obturador y la abertura del diafragma. En el ejemplo del corredor, si a 1/500 de

segundo el fotómetro indica f4 para una exposición correcta, a 1/60 de segundo el diafragma tendrá que ser f22. En este caso la profundidad de campo será mayor.

El barrido

Otra forma de aprovechar los efectos creativos de la velocidad del obturador es con el «barrido», mientras el obturador permanece abierto. Se selecciona una velocidad de 1/60 o 1/30 de segundo y se sigue el movimiento del tema con la cámara mientras se toma la fotografía. Hay que mantener el cuerpo de la cámara en la misma posición relativa respecto al motivo. Éste quedará bien definido y todos los objetos estáticos, borrosos.

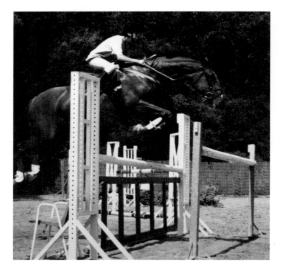
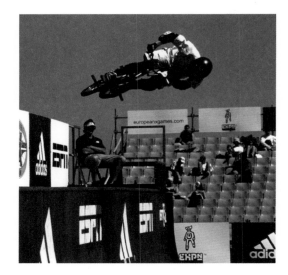

▲ *En estas dos fotografías fue preciso activar el menú «acción» de la cámara ya que el sujeto mantenía una velocidad elevada y, aunque las condiciones de luz eran muy buenas en ambos casos, no era posible congelar el movimiento sin esta opción del menú. En caso de que la cámara no cuente con ella, la solución es elegir un ISO alto de 400 u 800.*

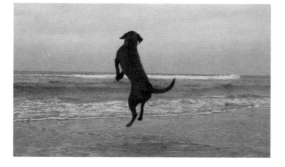

▲ Congelar el movimiento.
En esta fotografía tomada en un día nublado, la intensidad de la luz era escasa, por eso se optó por un ISO 400 que permitiera congelar el salto del perro.

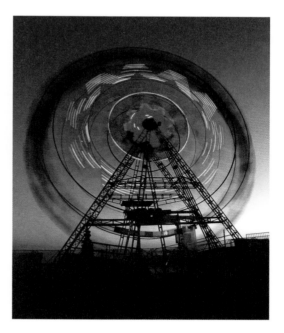

▲ En este ejemplo, la fotografía presenta un efecto de gran movimiento gracias al uso del trípode y una larga exposición, ya que la imagen se captó al anochecer, un momento muy fotogénico. La sensación final es que la noria gira a gran velocidad.

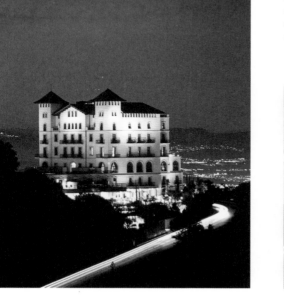

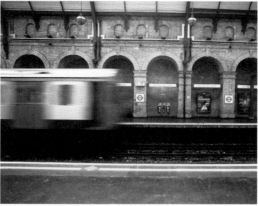

▲ En esta fotografía, tomada justo al anochecer, la cámara se colocó sobre un trípode con la función de luz de día y el disparador automático. A esa hora, la larga exposición dio un cielo azulado (y no negro, como se veía en realidad). La calle que conduce al edificio aparece completamente iluminada por el recorrido de los coches que circulan por ella.

▲ En esta foto del metro de Londres, la cámara se colocó en un banco del andén y se disparó al entrar el metro. Se anuló el flash para que sólo promediara la luz de ambiente y captara el efecto del movimiento del vagón.

Temas de fotografía

Retratos

Para obtener un buen retrato no basta con adoptar un tono festivo para animar al modelo, ni que se conozcan de maravilla sus mejores ángulos. Simplemente hay que atenerse a unas normas básicas.

Exteriores

Es preferible desechar el flash y usar luz natural, aunque el lugar de la toma deberá estar bien iluminado, sin que el sol incida directamente sobre el modelo.

Si se trabaja con un zoom, la posición «tele» es la más óptima porque evita deformaciones.

El punto de enfoque deben ser los ojos, aunque el resto de la cara tendrá que estar también enfocado correctamente. Por el contrario, es mejor que el fondo aparezca sin detalles que distraigan la atención (para ello se ha de abrir el diafragma), y habrá que escoger uno que resulte atractivo y contraste con el tema principal.

Por último, es indispensable ganarse la confianza del modelo para que se muestre con una postura relajada. Hay que evitar tomas demasiado frontales y evaluar elementos adicionales, como las manos, que pueden aportar interés a la imagen.

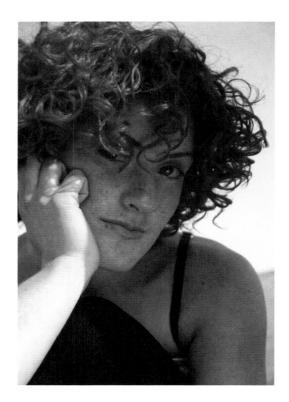

FOTO © HANS GEEL

▲ *Para esta fotografía se escogió un fondo de color fuerte para crear un contraste con el modelo.*

◀ *En esta foto, la luz del mediodía iluminaba la parte superior de la cabeza y un brazo. También se utilizó el flash de relleno para aclarar la cara y dar brillo a los ojos.*

Interiores

En interiores, es esencial analizar el tipo de luz disponible: incandescente, fluorescente o mixta. Para iluminar al modelo, también podemos utilizar la luz de día que entra por las ventanas.

Es importante considerar el posible uso del flash haciendo unas cuantas pruebas previas a la toma definitiva, pues es probable que la luz del flash mezclada con la de la escena produzca un resultado poco convincente. La cámara digital permite hacer este tipo de pruebas sin dispendio de material para asegurarse el mejor resultado.

Como tercer y último punto a destacar, se recomienda encuadrar y variar el punto de vista dependiendo de cómo se desee presentar al modelo en relación con el lugar.

Consejo

Al fotografiar en interiores, incluso con luz de día, no está de más elegir el programa automático de balance de blancos, que puede corregir el ligero tinte de color de los cristales de las ventanas.

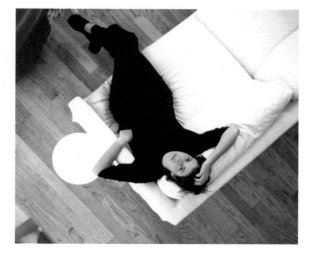

▲ *Este punto de vista es insólito pero muy interesante y se consiguió situando la cámara en el piso superior. La modelo estaba iluminada por una lámpara de tungsteno que ofrecía una luz bastante difusa y uniforme.*

◄ *En esta escena la persona estaba sentada entre dos lámparas de sobremesa con pantalla blanca y luz de tungsteno. La iluminación del rostro revela que la lámpara del lado izquierdo era la más cercana y por eso es mayor el brillo en ese lado de la cara.*

67

Niños y bebés

Los niños conceden gran margen a la creatividad, ya que permiten aprovechar su espontaneidad y vitalidad. Captar sus gestos más graciosos e imprevisibles es todo un reto.

Fotografiar niños

Los niños tienen una paciencia limitada, así que no es realista esperar que mantengan una pose mucho tiempo o que repitan varias veces un gesto o una actividad. Las mejores fotos se obtienen cuando se les deja a su aire, ya que sus expresiones y movimientos son más relajados y personales.

Si la foto se realiza en un estudio o fuera del ambiente del niño, un juguete será de gran ayuda para romper el hielo y conseguir poses más naturales. En exterior, las fotos surgen con más facilidad porque el niño se olvida de la cámara y encuentra distracción en cualquier tema.

Consejo

Si no hay una relación muy próxima con los niños puede ser útil explicarles cómo funcionan la cámara y el flash para atraer su interés y ganar confianza.

FOTO © RAQUEL SABATER

▲ *Para realizar esta fotografía se usó el flash con el fin de rellenar la zona, que hubiese quedado en sombras si sólo se emplease la luz natural del jardín.*

FOTO © HANS GEEL

◄ *En esta fotografía de primer plano la iluminación es trasera; una pared blanca detrás del fotógrafo reflejó la luz hacia el sujeto.*

El fotógrafo se debe situar a la altura de sus pequeños modelos, realizando la foto en cuclillas o sentado en el suelo, pero de ningún modo desde arriba, por encima de sus cabezas, ya que éstas quedarían deformadas.

Los primeros planos de niños pueden ser espectaculares. Aplicando los fundamentos de la técnica del retrato se pueden obtener imágenes que resalten la expresividad y la naturalidad del modelo, mientras éste está atareado en sus juegos o inmerso en su mundo imaginario. Si se desea pasar inadvertido lo mejor es emplear un zoom y fotografiar a cierta distancia.

Fotografiar bebés

Los bebés son excelentes modelos porque son expresivos y no se preocupan de quedar bien ante la cámara. En ningún caso se debe pretender que posen: ellos se sienten magníficamente bien en brazos de su madre o sus hermanos, o entre sus juguetes y con un mínimo de paciencia se puede obtener un divertido repertorio de mohines y gestos de sorpresa.

Consejo

Se recomienda no utilizar el flash y aprovechar la luz natural, aunque un toque con el flash de relleno puede mejorar el resultado final.

FOTO © RAQUEL SABATER

FOTO © RAQUEL SABATER

▲ *Una instantánea tomada en su ambiente es una buena manera de fotografiar a un bebé, por ejemplo en el sofá de casa mientras juega con su hermana.*

◄ *Para tomar esta imagen, el fotógrafo se puso a la altura de la niña y captó la instantánea.*

Mascotas

La fotografía de animales es una de las ramas de la fotografía que requiere mayor paciencia para captar el instante más expresivo, ya que, como es bien sabido, los animales suelen ser imprevisibles y sorprendentes. Los propietarios de mascotas son los más aficionados a este género y con la práctica consiguen anticipar el momento en que su amigo muestra ese gesto que lo hace tan inconfundible y gracioso. La foto de animales supone un desafío a las habilidades del fotógrafo debido a la movilidad de éstos. Pueden ser animales asustadizos o muy activos, lo cual dificulta la acción, que debe ser instantánea.

Captar la imagen con rapidez

Los animales tienen reacciones imprevisibles y espontáneas que deben captarse con rapidez. Se les debe tomar por sorpresa o evitando que detecten la presencia del fotógrafo. Conseguir que un perro o un gato pose es bastante difícil pero no imposible, todo depende de la confianza que tenga con ellos.

Es conveniente situarse a una distancia adecuada y esperar a que el animal adopte una postura que sea del agrado del fotógrafo.

Consejos

- *La luz natural es la mejor para fotografiar animales, ya que la iluminación forzada del flash los puede asustar.*
- *Los mejores encuadres se obtienen con la cámara a la misma altura que el animal.*
- *El uso del zoom se hace imprescindible en animales asustadizos o para hacer hermosos primeros planos.*
- *En caso de animales en movimiento o muy veloces se recomiendan tiempos de exposición cortos (a partir de 1/125).*

◀ *Los gatos son los animales domésticos más fotogénicos y no es difícil conseguir que posen mirando a la cámara. Se sienten atraídos por ella y basta con llamar su atención para mantenerlos interesados el tiempo de la instantánea.*

◀ *En esta fotografía el gato estaba tomando el sol en una ventana. Sólo hubo que llamar su atención sin hacer movimientos bruscos.*

▶ *Los perros son un motivo más complicado ya que suelen ser inquietos, sobre todo si son jóvenes. A los cachorros se les puede distraer con su juguete preferido y así no se alejarán del radio de acción previsto para el encuadre.*

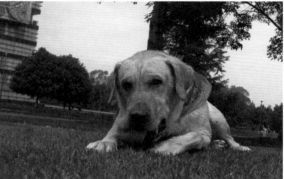

◀ *Para dar protagonismo al animal y no al entorno, es aconsejable situarse siempre a su altura. Esta fotografía se tomó desde el suelo con un ángulo un poco abierto para incluir el contexto.*

▶ *Para esta toma, desde el mismo punto que la anterior, se cerró el encuadre con el zoom de la cámara y se buscó un contrapicado para dar fuerza al retrato, en el que el perro ocupa casi toda la foto. Si la foto es de perfil, lo correcto es encuadrar dejando un poco más de espacio en la dirección de la mirada.*

Paisajes

La fotografía de paisajes es una de las actividades más agradables y entretenidas para el aficionado. La naturaleza ofrece una ilimitada cantidad de temas, colores, ambientes y luces que varían según la estación del año, el clima o simplemente la hora del día. Montañas, llanuras, bosques o desiertos, son espacios fascinantes para el buen observador. Aún así, captar imágenes realmente sugerentes no es tan fácil y la mayoría de las fotos de paisajes que vemos carecen realmente de interés, como si el fotógrafo no hubiese sabido plasmar aquello que le cautivó.

Para obtener imágenes de calidad basta con asimilar unas pocas reglas básicas, conocer bien el equipo fotográfico que se maneja y, sobre todo, armarse de paciencia.

La hora adecuada

Las mejores cualidades de luz se obtienen en unas franjas horarias determinadas. Así, si hacemos las fotos antes de las 12 del mediodía y pasadas las 4 de la tarde, reduciremos el contraste y la gama de colores será más soberbia.

Cerca de casa

A veces no es necesario ir muy lejos para fotografiar paisajes impactantes. Las huellas o rastros humanos en el paisaje pueden ser muy fotogénicos.

Fenómenos meteorológicos

El mal tiempo no puede ser un obstáculo para conseguir buenas fotos. La foto inferior se hizo con la cámara sobre un trípode y con una exposición manual de 2 segundos.

Montaña y bosque

En los paisajes montañosos, los diferentes momentos del día suelen estar mucho más marcados y existen muchos más matices que en otros paisajes.

Para conseguir unos tonos cálidos, las fotografías deben tomarse en el momento en que el sol está más cerca del horizonte.

▲ En esta imagen el fotógrafo ha destacado unas líneas diagonales que crean tensión en la composición.

Un efecto interesante es el de los rayos del sol que penetran en un bosque, pero se debe cuidar que estos rayos no incidan en sobre el objetivo. Para resguardarlo, se pueden aprovechar las sombras de los árboles o colocar la mano entre el objetivo y los rayos de sol.

Paisaje marino

En los paisajes marinos la dirección de la luz del sol juega un papel muy importante en el momento de escoger el punto de vista, puesto que su reflejo sobre el agua es determinante.

La luz cenital produce una luz plana, casi sin sombras. En cambio, cuando el sol se encuentra bajo y los rayos están a contraluz éstas crean reflejos. Con la luz lateral las sombras se alargan y el volumen aumenta, aunque se

▲ *En esta foto la luz lateral penetra entre los árboles e ilumina el suelo dejando casi en penumbra el fondo del bosque*

debe vigilar que las sombras no sean demasiado largas para que no manchen la foto en lugar de darle volumen.

▲ *Foto tomada a primera hora de la mañana. El sol sólo iluminaba la parte alta de la montaña lo que permitió lograr el efecto espejo de la montaña sobre el lago.*

▲ *En esta imagen al atardecer, la luz es lateral. Las sombras son largas y se aprecian perfectamente las ondulaciones del mar.*

Consejo

Para crear sensación de profundidad, se sugiere incluir en primer plano algún motivo que sirva de referencia. Por ejemplo una rama de un árbol, una roca o incluso una persona.

Vida silvestre

La naturaleza proporciona abundantes temas de interés fotográfico. Los ajustes y las opciones «macro» incluidos en las cámaras digitales abren la puerta a un mundo de posibilidades. Y no hace falta ir lejos de casa. En los mismos parques de la ciudad podremos pasar horas fotografiando flores, plantas y especies animales.

La fotografía de vida silvestre no es técnicamente complicada, pero exige creatividad y una atenta evaluación del encuadre, la luz, las condiciones atmosféricas y las variaciones cromáticas.

Una foto singular surge de la conjunción armoniosa de factores como el contraste cromático, la convergencia de líneas y el delineado de las curvas, así como la perfecta combinación de formas y colores. La repetición rítmica de ciertos elementos también crea sensaciones sugerentes.

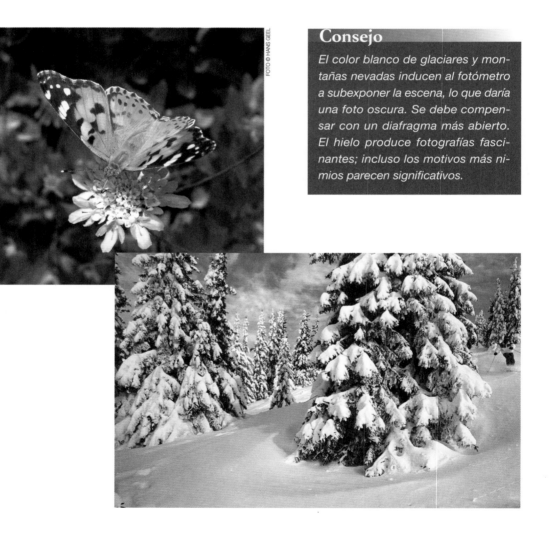

FOTO © HANS GEEL

Consejo

El color blanco de glaciares y montañas nevadas inducen al fotómetro a subexponer la escena, lo que daría una foto oscura. Se debe compensar con un diafragma más abierto. El hielo produce fotografías fascinantes; incluso los motivos más nimios parecen significativos.

Cuando la temperatura desciende algunos grados por debajo de cero, se aconseja llevar pilas de repuesto, ya que el frío puede inutilizar temporalmente las que están en uso.

Primavera y verano

En primavera los colores son brillantísimos, mientras que en verano la vegetación se agosta y es preferible trabajar en las primeras horas del día, cuando el rocío intensifica los colores.

Otoño

En otoño el paisaje presenta tonalidades cálidas y doradas de espectacular belleza. Las mejores condiciones de luz se presentan antes de las once de la mañana y después de las tres de la tarde. La luz incide de modo que ilumina los contornos, acentuando la nitidez aparente.

Invierno

La naturaleza se manifiesta desnuda y algo triste en el período invernal. En cambio, basta una helada nocturna para descubrir al día siguiente una elegante presencia con sorprendentes bordados de escarcha. El hielo, además, ofrece un motivo perfecto para realizar interesantes composiciones abstractas de ramas aprisionadas.

▲ *Al fotografiar elementos ante un fondo oscuro hay que compensar la medición de la luz manualmente.*

▲ *En la posición macro y con el diafragma en f5,6, se ha logrado un fondo desenfocado.*

Macrofotografía

La macrofotografía se define también como fotografía de aproximación y es un género que puede ofrecer grandes satisfacciones al aficionado. Muchas veces, la oportunidad que ofrece una fotografía tomada muy de cerca, abre un mundo de detalles inapreciables a primera vista que puede calificarse de mágico y fascinante. La naturaleza es el marco ideal para llevar a la práctica esta función por la infinidad de especies animales y vegetales de tamaño diminuto que se descubren en toda su belleza al ampliar su escala. La mayoría de las cámaras digitales dispone de una función macro que acerca el motivo a una distancia de hasta 10 cm. Si no cuenta con ella, siempre se puede enroscar a su objetivo una lente de aproximación con valores de +1, +2 y +3 aumentos para salir del apuro con resultados muy aceptables.

Fotografía de insectos

Los insectos no son especies fáciles de fotografiar. Es preciso usar ciertos trucos para atraerlos, por ejemplo con algún alimento azucarado o migas de pan, y conseguir que se sitúen lo más cerca posible del objetivo. Es posible inmovilizar a los insectos en su ambiente natural pulverizándolos con un poco de éter; mientras permanecen adormilados, el fotógrafo podrá organizar la composición sin temor a que se escape su protagonista.

FOTO © HANS GEEL

Fotografía de flores

Es aconsejable fotografiar flores y plantas dentro de su ambiente natural o crear condiciones similares con luz artificial. Para eliminar elementos perturbadores, se aísla el motivo situándolo ante un fondo uniforme o desenfocando el plano trasero. La secuencia del proceso en el que una flor se abre a lo largo del día es una atractiva posibilidad que puede efectuarse programando el disparo a tiempos regulares.

◄ Cuando se hacen este tipo de fotos hay que tener cuidado con el foco, ya que, al ser todo tan pequeño, con el más mínimo movimiento el punto de enfoque varía. Si el sapo se hubiese movido, el ojo no estaría enfocado.

Consejo

Cuando más cerca esté el motivo, menor será la profundidad de campo. Por ello, hay que enfocar el centro de interés con absoluta precisión y cerrar el diafragma.

FOTO © HANS GEEL

▲ En esta foto, pese a disponer de una imagen buena y nítida, la luz daba directamente sobre el girasol. Por ello, el resultado no tiene volumen, aspecto que puede apreciarse en las abejas, que, al no tener sombra, es difícil distinguirlas en la flor.

▲ En esta fotografía tomada en un interior y sobre un fondo neutro, se ha conseguido mantener la nitidez en todo el reloj cerrando el diafragma al máximo.

Invierno

En contra de lo que muchos aficionados pueden pensar, el invierno es una de las estaciones más fotogénicas del año ya que la luz del sol incide de manera distinta y ofrece una saturación muy atractiva. Por este motivo la fotografía de invierno merece un capítulo aparte.

El frío y las rachas de viento limpian la atmósfera y hacen que el cielo aparezca despejado, con una tonalidad propia de una postal. Los días de nieve también son recomendables porque el paisaje nevado actúa como una pantalla que multiplica la luz que atraviesa las nubes. Un retrato tomado en esas condiciones, si el modelo no está expuesto a un frío insoportable, es muy favorecedor porque anula las sombras que la intensa luz del sol crearía.

Consejo

Si se sale a tomar fotos en días con temperaturas por debajo de cero, se debería llevar un juego de pilas de repuesto, ya que es muy probable que el frío inutilice las de la cámara.

▲ *En este retrato no se ven los reflejos de la luz solar y el rostro ha quedado completamente nítido.*

FOTO © HANS GEEL

▶ *Salir a la calle después de una nevada puede llegar a ser una buena fuente de inspiración para conseguir fotografías curiosas de los elementos cotidianos.*

Las fotos de paisajes nevados se deben realizar controlando al máximo la exposición y prescindiendo en lo posible de los automatismos incorporados a las cámaras porque éstos podrían ofrecer una lectura errónea. La blancura de la nieve deslumbra al fotómetro y éste ordena cerrar el diafragma, por lo que el resultado dará una nieve de color grisáceo, que es el tono medio para el que está programado el exposímetro. Para evitarlo, hay que medir la luz y después abrir el diafragma entre medio y un punto; así la imagen tendrá una reproducción tonal correcta.

Si la cámara dispone de suficiente memoria, siempre es preferible realizar varias tomas del mismo encuadre, probando diferentes exposiciones con variaciones de medio punto entre una y otra para saber a qué atenerse en situaciones semejantes.

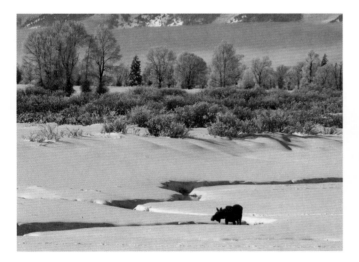

◀ *La nieve refleja el color del cielo, por eso las fotografías realizadas con buen tiempo y el cielo azul suelen salir azuladas.*

Consejo

El color blanco de los glaciares y las montañas nevadas inducen al exposímetro a subexponer la escena, por lo que habrá que compensar esta medición con una ligera sobreexposición.

▶ *Al tomar esta imagen se optó por confundir el horizonte con el suelo y otorgar todo el protagonismo al árbol.*

Arquitectura

La arquitectura brinda excelentes oportunidades para la fotografía. Pero conseguir buenos resultados no es fácil. Casas, palacios, iglesias, monumentos, o detalles arquitectónicos aislados impresionan por la belleza de sus volúmenes y proporciones.

Un buen conocimiento de los componentes de los diversos estilos y el dominio de ciertas cuestiones prácticas son fundamentales para tener éxito en los primeros intentos.

La función de un edificio puede determinar la forma de fotografiarlo. El interior de una iglesia o catedral se caracteriza por la majestuosidad de sus elevados arcos y bóvedas y por las sensaciones que suscitan sus vínculos con la historia.

El punto de vista también es muy importante para la toma e iluminación de los frontales. Destacar la simetría de una construcción, las líneas estructurales y la forma de un conjunto de casas, es imprescindible en este campo.

Las diferentes horas del día y la climatología producen efectos muy distintos que no hay que pasar por alto.

Las líneas convergentes

En la fotografía de arquitectura nos encontramos con el fenómeno de las líneas convergentes, un efecto que habitualmente percibimos en las fotos de rascacielos debido a la perspectiva: el edificio es ancho por abajo y estrecho por arriba. Si se pretende hacer fotos de edificios regularmente, conviene minimizar este defecto cambiando la posición de la cámara o la distancia.

▲ *En ocasiones las líneas convergentes pueden potenciarse para dar dinamismo a una fotografía.*

Posición

Si en lugar de situar la cámara a la altura de la calle, se busca una posición más elevada, como a media altura del edificio, la convergencia de líneas disminuye considerablemente. En una ciudad se puede fotografiar, por ejemplo, desde el balcón de la casa de enfrente. Los interiores de iglesias y catedrales, como la imagen de la izquierda, ganan mucho si se encuadran desde una pasarela elevada o desde el altar.

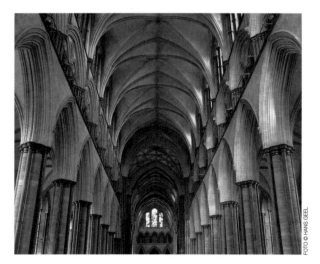

FOTO © HANS GEEL

▲ En esta foto se aprecia la cálida luz típica del atardecer. Cuando el sol incide lateralmente, el volumen de los edificios resalta y la dominante de color es más cálida.

FOTO © HANS GEEL

Distancia

Si el edificio de interés se encuentra en un entorno denso que nos impide crear distancia con la cámara, la opción menos mala consistirá en ajustar el zoom a gran angular, aun a riesgo de obtener una imagen con distorsiones evidentes.

Pero si es posible alejarse del edificio y utilizar la posición «tele», las líneas convergentes prácticamente desaparecerán.

Luz

Es importante observar bien la luz que ilumina el edificio. A pleno sol habrá demasiado contraste en la foto, por lo que es preferible trabajar por la mañana temprano o a última hora de la tarde.

Un edificio con las ventanas iluminadas mientras aún hay luz en el exterior produce un efecto ambiental muy sugerente.

Fotografía nocturna

Las prestaciones de las cámaras digitales han favorecido la captación de imágenes en condiciones de luz difíciles o extremas, e incluso de noche, con la ventaja añadida de examinar el resultado a tiempo para proceder a su corrección o descarte.

En la fotografía nocturna se hace preciso recurrir a velocidades de obturación lentas, opción que puede comportar fotos movidas. El uso de un trípode puede anular esta eventualidad, y si no se cuenta con uno, siempre se puede buscar un apoyo en elementos del entorno, como una barandilla o una farola.

Si se dispara a pulso, la cámara se sujetará firmemente con las dos manos y el disparador se deberá apretar con mucha suavidad. Hay que procurar no mover la cámara durante la exposición.

La mejor postura para sujetar la cámara es con los brazos pegados al cuerpo, de rodillas o con las extremidades apoyadas en partes «blandas», no en el hueso. No obstante, no está de más recordar que las fotos movidas también pueden tener un gran interés expresivo.

Consejo

En escenas nocturnas, existen varios menús de luz que ofrecen resultados satisfactorios, por lo que se recomienda probarlos hasta hallar el más atractivo para cada situación.

◀ *El escenario de un concierto es una situación habitual para una exposición larga.*
En estos casos, lo correcto es anular el flash y dar a la cámara el máximo de estabilidad posible, procurando que los elementos o personas más próximos se mantengan quietos.

FOTO © HANS GEEL

▲ ▶ *Para fotografiar un edificio iluminado, la cámara deberá colocarse en un trípode u otra base estable; se cancelará el flash automático y se activará el disparador automático. En estos casos se dejó el menú de luz de día para conferir una apariencia más amarillenta a la luz de tungsteno.*

FOTO © HANS GEEL

FOTO © HANS GEEL

▲ ▶ *Para la realización de fotografías nocturnas hay que sujetar la cámara con firmeza para evitar fotos movidas.*

Acción y deporte

La experimentación con las velocidades de obturación de la cámara fotográfica ofrece la posibilidad de obtener efectos impresionantes. Por suerte, las cámaras digitales permiten comprobar inmediatamente el resultado de la toma y borrarla si no es satisfactoria.

El retraso en las cámaras digitales

Las cámaras digitales son pequeños ordenadores que necesitan un tiempo de arranque para encenderse. Asimismo la cámara requiere cierto tiempo para hacer el enfoque, calcular la exposición y grabar la imagen en el CCD. Es muy conveniente practicar con la cámara para conocer este retraso y saber con cuánta antelación deberá apretarse el disparador a fin de obtener la foto en el momento deseado.

Seguimiento

Las actividades deportivas requieren habilidades específicas por parte del fotógrafo, como la rapidez de reflejos.

No es fácil captar el movimiento de una persona o un objeto a menos que el fotógrafo se adapte a su ritmo y previsualice el resultado. En una carrera de coches es muy posible que falle si se limita a encuadrar la zona por donde supuestamente pasará el coche y espera a que éste aparezca para disparar a toda velocidad. Los fotógrafos deportivos conocen este problema y hacen un seguimiento continuo del sujeto a fotografiar: encuadran el coche cuando aún no ha llegado al punto óptimo para disparar y guiándose a través del visor lo mantienen dentro del cuadro como si fuera una cámara de vídeo hasta que llega al punto que les parece oportuno. Entonces aprietan el disparador sin abandonar el seguimiento como precaución en caso de que la cámara dispare con retraso.

Consejo

La elección de una velocidad de obturación determinada se deberá poner en relación con el diafragma adecuado; en caso de no hacerlo así la foto resultará sobre o subexpuesta.

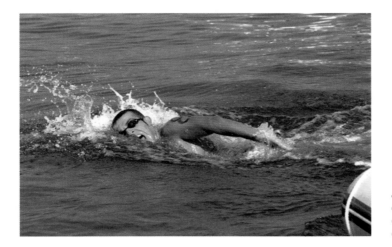

◀ *Aquí el fotógrafo, después de anticiparse a la acción del nadador, empleó una sensibilidad alta para congelar el momento, por eso se ve cómo el agua salpica su brazo.*

▲ En esta fotografía fue preciso activar el menú de acción de la cámara ya que la escena se desarrollaba a gran velocidad y, aunque las condiciones de luz eran muy buenas, no había otro modo de congelar el movimiento. Cuando la cámara no dispone de este menú, se recomienda seleccionar un ISO de 400 u 800.

Sugerir velocidad

Si se sigue una acción con la cámara y se usan tiempos de exposición bajos (1/60 o 1/30) se puede crear un efecto de desenfoque del movimiento, con el que se logra una auténtica sensación de velocidad. Así, el seguimiento del movimiento de un coche genera un fondo totalmente borroso.

Anticipar la acción

A menudo los movimientos de los diferentes deportes y actividades físicas son perfectamente previsibles. Basta con prepararse, estudiar las diversas fases del movimiento y apuntar la cámara al lugar justo donde tendrá lugar la acción más espectacular.

Congelar la acción

Las velocidades altas del obturador (desde 1/500 en las cámaras compactas, hasta 1/2000 en los modelos réflex semiprofesionales) sirven para «congelar» el movimiento. Además, se necesita un entorno con mucha

▲ Esta ambulancia fue captada a una velocidad de obturación de 1/15 segundos. El «seguimiento» que hizo el fotógrafo generó un fondo totalmente movido.

luz o un ajuste ISO elevado. En la cámara se debe dar preferencia a la velocidad de exposición, por ejemplo a 1/1000. Se bloquea el enfoque a infinito y así se asegura un buen grado de nitidez en los diversos planos, ya que el enfoque automático necesita tiempo y se podría perder el momento supremo de la acción.

Fotografía de bodegón

La fotografía de bodegón consiste en representar un conjunto de piezas inanimadas, alimentos o similares, generalmente con planos cortos, encuadres cerrados, composición armoniosa y una iluminación muy cuidada. El bodegón es uno de los géneros fotográficos más interesantes y agradecidos. Y todo esto sin salir de casa.

El bodegón es una disciplina compleja. Exige grandes conocimientos de iluminación en estudio y el equipo de luces suele ser bastante costoso. Pero, por suerte, las actuales cámaras digitales cuentan con la ventaja de un mejor rendimiento en condiciones de luz escasa y permiten probar este género con resultados bastante satisfactorios sin necesidad de adquirir un equipo profesional.

Los bodegones se pueden realizar en disposiciones poco elaboradas con una iluminación global y un diseño poco preparado, o con disposiciones complejas, en las que se ha esmerado el diseño y la iluminación, a partir de varios puntos de luz.

Temas

Se pueden hacer bodegones de alimentos, de complementos de moda, de antigüedades, etc.

Las opciones son múltiples, y probablemente cada persona tendrá en mente una idea diferente en cuanto a la iluminación, el punto de vista, el encuadre, etc. Es mejor tener todo previsto antes incluso de sacarle la tapa al objetivo de la cámara ya que en este tipo de fotografías la improvisación no es buena aliada.

La iluminación

La iluminación se divide en dos tipos: dura y suave. La luz dura es intensa y proyecta som-

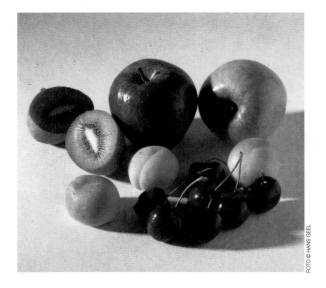

▲ *Bodegón con fondo sencillo e iluminación dura.*

▲ *Para conseguir un bodegón de más carácter se empleó un fondo de papel arrugado y se suavizó la iluminación mediante una cartulina reflectante.*

bras fuertes y definidas sobre los objetos. Puede ser útil para crear efectos dramáticos o en fotografías de objetos que se vean realzados con este tipo de luz. Los flashes directos producen haces generalmente secos y concentrados que van irremediablemente acompañados de antiestéticas sombras que no contribuyen a sugerir la armonía que siempre requiere un bodegón.

La luz blanda o difusa apenas genera sombras y la gama tonal o cromática queda suavizada con los bordes aparentemente difuminados.

Una de las mayores ventajas a la hora de hacer bodegones es que las exposiciones pueden ser tan largas como se quiera sin temor a que se «escape» el motivo a fotografiar. Tampoco se va a necesitar un potente equipo de flashes; ni siquiera se tendrá que invertir en focos de luz continua: con un par de lámparas de oficina será suficiente. Todo depende de la pericia y el ojo fotográfico de quien tire las fotos.

▲ Un detalle destacado con una luz muy puntual da más dramatismo al bodegón y resalta la estructura de los elementos.

Consejo

Para que un bodegón sea bonito no es necesario tener grandes elementos, basta con elegir objetos cuya disposición cromática sea interesante y valerse de la ayuda de un papel arrugado o una tela para crear fondos de diferentes texturas.

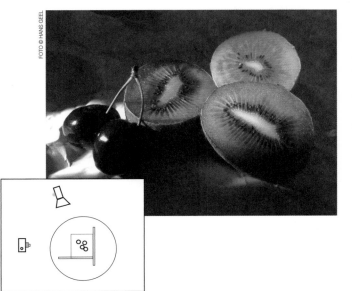

◄ Para realizar las fotos de esta página se empleó una técnica muy sencilla: se colocaron las frutas sobre una mesa de manera que su disposición resultase atrayente y detrás de ellas se puso una cartulina que ofreciese un fondo agradable a la vista y resaltase su color. La cámara se situó delante del bodegón y la luz venía del ángulo izquierdo. Como en las primeras fotos la iluminación parecía dura, se optó por colocar una cartulina en el lado derecho que mitigó la luz que venía del foco. De esta manera, la sombras se dulcificaron.

Tratamiento de la imagen

Pasar las imágenes al ordenador

Una vez que ya se han tomado las fotografías y se tengan almacenadas en la cámara, no hay que pensar que todo ha terminado.

El siguiente paso para visualizar y dar una finalidad a las fotografías es descargarlas en el ordenador, donde se podrán corregir o manipular. Una acción habitual es optimizar su tamaño para enviarlas por correo electrónico, pero generalmente el ordenador sólo sirve para almacenarlas.

Las imágenes se descargan en el ordenador de dos formas. La más corriente consiste en extraerlas directamente de la cámara con un gestor de descargas, una función contenida en casi todas las cámaras.

Existen muchos gestores de descarga de imágenes, ya que cada fabricante elabora el suyo propio, con diversos grados de sofisticación según sea el modelo. No obstante, los fabricantes tienden cada día más a simplificar el proceso, para que, una vez conectada la cámara al ordenador, aparezca una carpeta con los ficheros el usuario únicamente tenga que arrastrar las imágenes hasta la carpeta de destino.

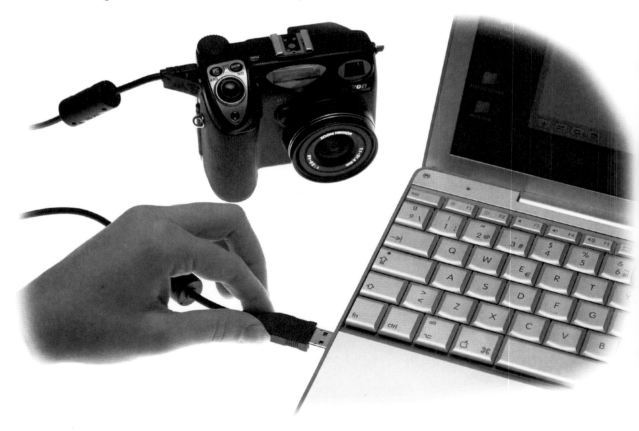

La segunda manera de descargar las imágenes se efectúa a través de un lector de tarjetas. Los lectores no van incluidos con las cámaras, sino que se adquieren por separado. En este caso no es la cámara sino el lector de tarjetas lo que se conecta al ordenador. La ventaja de esta opción es que, si el lector de tarjeta es de buena calidad, la velocidad de descarga de las fotografías es muy superior a la de la cámara conectada porque no hay por medio un gestor de descargas, sino que sólo se trata de arrastrar los ficheros de la carpeta del lector a la carpeta de destino.

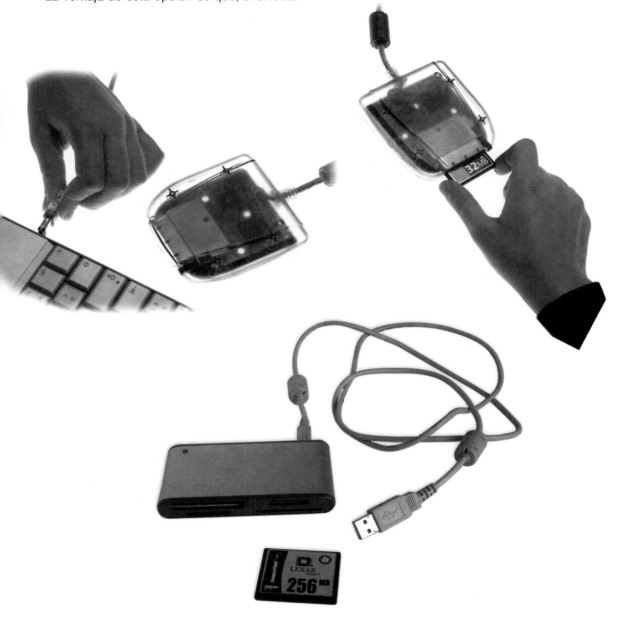

Archivar las imágenes

Una gran ventaja de la fotografía digital es la posibilidad de almacenar y organizar las fotografías en un programa de archivo. De esta manera se pueden clasificar correctamente para poder recuperarlas sin dificultad cuando se quieran retocar o sencillamente volverlas a ver.

Existen muchas aplicaciones de uso sencillo que gestionan y clasifican las imágenes digitales y que permiten almacenar datos como la fecha y lugar de la toma, el tipo de archivo y cualquier otro detalle que se desee anotar.

Es imprescindible crear un archivo digital propio en el que almacenar y clasificar con un criterio eficiente una colección que con toda seguridad irá creciendo continuamente.

Un programa muy útil para archivar fotografías es *iPhoto*. Este programa viene de serie con los ordenadores MAC de *Apple* y permite almacenar, ordenar e incluso retocar las imágenes. Además dispone de una función para la realización de presentaciones multimedia.

Otro de los programas de archivo más utilizados es *FotoStation*, especialmente creado para el archivo y la gestión de imágenes digitales, aunque, por supuesto, pueden encontrarse otros muchos también recomendables.

Muchas cámaras digitales incluyen un software de gestión de imágenes que generalmente cumple con las exigencias mínimas para crear un archivo de fácil manejo.

El retoque de las imágenes

Antes de gozar de la importancia y popularidad que hoy tiene la fotografía digital, las imágenes ya se retocaban digitalmente. Entonces era necesario digitalizar la imagen para proceder al retoque, mientras que ahora es posible ahorrarse ese paso trabajando en formato digital.

Cada día más imágenes de perfección inaudita sorprenden a todo el mundo. Son imágenes que superan límites impensables hace sólo unos años. Sin embargo, los programas de retoque no sólo sirven para cambiar o añadir elementos a una fotografía, o componer imágenes sorprendentes y divertidas, sino que actualmente son también la mejor manera de optimizar una fotografía para su impresión o su difusión digital.

Al igual que las cámaras digitales y los ordenadores, los sistemas de impresión también han evolucionado y a menudo hay que variar el formato de las fotografías digitales para obtener resultados correctos para cada tipo de impresión; todo esto es posible gracias a los programas de retoque.

▲ *La fotografía de un escaparate de una tienda de flores se ha convertido, gracias al retoque, en una bella exposición de flores de colores muy vivos.*

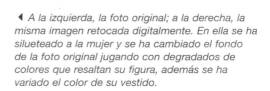

◀ *A la izquierda, la foto original; a la derecha, la misma imagen retocada digitalmente. En ella se ha silueteado a la mujer y se ha cambiado el fondo de la foto original jugando con degradados de colores que resaltan su figura, además se ha variado el color de su vestido.*

No es arriesgado afirmar que el 100%
de las fotos que aparecen en
anuncios publicitarios están retocadas
digitalmente. Por eso, cada día son
más las fotografías perfectas que se
ven por todas partes.

Los programas de retoque

En software de retoque fotográfico se pueden distinguir dos categorías: los programas específicos, que llevan asistentes para realizar los retoques más comunes de forma automática o semiautomática, y las herramientas en las hay que realizar todos los pasos manualmente, algo más complejas, y que requieren unos mayores conocimientos.

Por lo general, cuando se compra una cámara digital, ésta suele llevar el software adecuado para realizar pequeños retoques fotográficos: eliminar ojos rojos, corregir nitidez, contraste, brillo, saturación, etc. Aunque no siempre será el mejor o realizará estas tareas de la forma deseada.

Algunos fabricantes de cámaras digitales ofrecen una versión «light» de un programa de retoque como, por ejemplo, *Adobe Photoshop*. Estos pueden ser muy útiles dependiendo de las necesidades que se tengan.

En Internet o en tiendas especializadas, se puede encontrar gran cantidad de software que se ajuste a las preferencias exigidas y que no sea excesivamente costoso, ni difícil de usar.

Independientemente del programa elegido, la manera de trabajar con todos ellos es prácticamente idéntica, lo único que se debe tener en cuenta es que algunos formatos de compresión como el RAW no son reconocidos por todos los programas, por lo que habrá que convertirlo. Entre los muchos y variados programas a elegir, destacan dos: el *Paint Shop Pro* y el *Adobe Photoshop Elements*.

▲ *Pantalla de* Paint Shop Pro.

El primero de ellos, el *Paint Shop Pro*, es uno de los más completos y fáciles de usar. Permite realizar la mayoría de retoques de forma automática, y también incluye herramientas para un retoque más manual.

Adobe Photoshop Elements es una extraordinaria herramienta de edición digital, orientada al usuario medio, con la que se puede editar, retocar y mejorar las fotografías de forma sencilla e intuitiva.

El programa de retoque más conocido en todo el mundo, tanto por aficionados como por profesionales del retoque y la fotografía es *Adobe Photoshop*.

Este programa dispone de distintas funciones y herramientas que sirven para llevar a cabo todas las tareas de retoque.

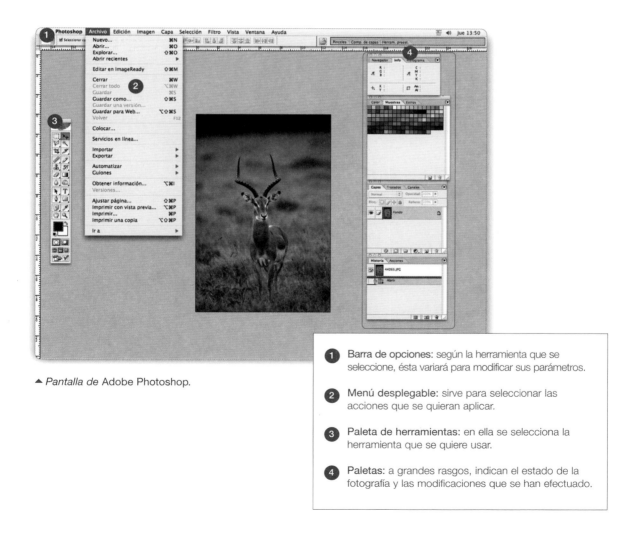

▲ *Pantalla de* Adobe Photoshop.

1 Barra de opciones: según la herramienta que se seleccione, ésta variará para modificar sus parámetros.

2 Menú desplegable: sirve para seleccionar las acciones que se quieran aplicar.

3 Paleta de herramientas: en ella se selecciona la herramienta que se quiere usar.

4 Paletas: a grandes rasgos, indican el estado de la fotografía y las modificaciones que se han efectuado.

La saturación del color

Algunas fotografías no lucen colores vivos y presentan un aspecto mortecino. Sin embargo, aumentando la saturación de la imagen se puede conseguir que resulten más vivaces y atractivas.

La acción de saturar se puede activar para destacar un solo color, si se desea, por ejemplo, resaltar el azul del cielo, o convertir en fría una foto cálida; o bien para destacarlos todos.

Para saturar una imagen con *Photoshop* se debe abrir el menú *Imagen* entrar en *Ajustes* y elegir *tono/saturación*.

▲ *Ventana de* tono/saturación.

▲ *Menú* imagen/ajustes/tono/saturación.

▲ *Los parámetros* tono/saturación *se han aplicado para intensificar los colores del paisaje.*

Al desplegarlo se abre una nueva ventana en la que se ven tres guías deslizables que sirven para retocar el tono, la saturación y el brillo (imagen superior derecha).

Si se selecciona la opción *Editar* en la parte superior de la pantalla, se ven todos los colores que se pueden retocar: todos, rojos, amarillos, verdes, azules... Si se desliza la barra hacia la izquierda se obtienen tonos grises y marrones más sutiles, en cambio si se mueve hacia la derecha se consiguen colores más intensos y brillantes. En función de la opción que se seleccione variarán unos tonos u otros.

Otra de las maneras de corregir la saturación es con el comando *Variaciones*. Este comando permite ajustar el equilibrio de color, el contraste y la saturación de una imagen mostrando miniaturas de alternativas. Para acceder a él hay que seleccionar *imagen/ajustes/variaciones*.

Al usar este comando, el ajuste de la saturación es más automático y permite menos la intervención del usuario.

▲ *Menú* imagen/ajustes/variaciones.

▲ *Menú* Variaciones.

Automáticamente aparece una pantalla dividida en dos partes. En la superior se muestran dos miniaturas: una refleja la imagen original (original) y la otra los cambios que se van realizando (selección actual).

A la derecha de la ventana, aparece un menú en el que se puede seleccionar cuál es el ajuste que se desea aplicar: sombras, medios tonos, iluminaciones y saturación. También se muestra una barra que permite que el ajuste sea más fino o más basto; al mover el regulador una marca de graduación, se duplica la cantidad de ajuste.

El brillo y el contraste

Algunas veces las fotografías no muestran el brillo o el contraste de la escena original, sino que se ven un poco apagadas.

Arreglar este problema con *Adobe Photoshop* es muy sencillo. Hay que abrir el menú *Imagen*, entrar en *Ajustes* y elegir *brillo/contraste*.

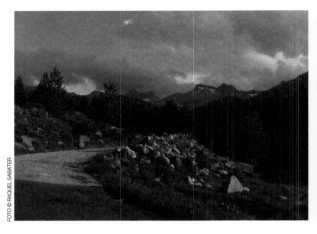

FOTO © RAQUEL SABATER

▲ *Menú* imagen/ajustes/brillo/contraste.

Al abrirlo aparece una nueva ventana en la que salen dos guías deslizables que van del valor 0 al 100 y que sirven para retocarlos.

La fotografía de muestra no tiene una buena calidad de brillo y contraste y habría que desecharla, pero antes se puede intentar retocar.

Primero se corrige el brillo hasta obtener la exposición deseada y después se modifica el contraste hasta que la imagen presente un color firme.

El resultado final ha dado una imagen óptima que poco tiene que ver con la fotografía inicial.

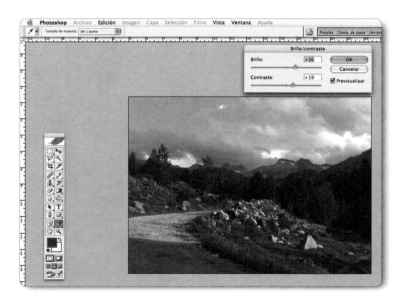

◀ *Ventana* brillo/contraste *con los ajustes asignados.*

Sombra e iluminación

El comando *sombra/iluminación* sirve para corregir fotografías que por un motivo u otro han quedado muy oscuras. También permite corregir elementos que aparecen ligeramente sobreexpuestas por estar demasiado cerca del flash.

FOTO © HANS GEEL

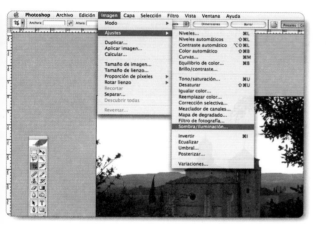

▲ *Menú* imagen/sombra/iluminación.

Para acceder a él, se debe ir al menú *Imagen* y dentro de *Ajustes* seleccionar *sombra/iluminación*. Al hacerlo se abre una ventana con dos barras que sirven para corregir las sombras y las luces de la fotografía. Para ajustar la cantidad de corrección de luz se debe mover el regulador de cantidad, o bien introducir un valor numérico en el cuadro de porcentajes.

Cuanto más alto sea el valor, mayor será la iluminación de las sombras o el oscurecimiento de las luces.

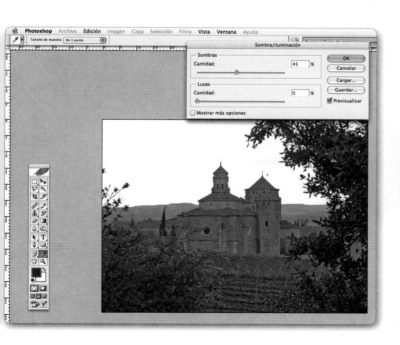

Importante

Este comando aclara u oscurece una imagen en función de los píxeles adyacentes a las sombras o las iluminaciones.

◄ *Ventana* sombra/iluminación *con los ajustes de correciones aplicados.*

Los efectos del color

Las cámaras digitales se utilizan generalmente para hacer fotos a todo color. Sin embargo, es posible crear impactantes efectos pasando una imagen a blanco y negro o aplicándole un virado de color sepia, como el de las fotos antiguas.

Blanco y negro

La fotografía en blanco y negro sugiere una carga de emoción y profundidad que resulta casi imposible de captar con la fotografía en color. Existen varias aplicaciones informáticas que convierten fácilmente una foto en color en otra en blanco y negro sin perder calidad.

La mayoría de programas para procesar imágenes fotográficas puede convertir la información en color en matices de blanco, gris y negro, como si originalmente fuera una foto hecha en blanco y negro.

La forma más sencilla de crear este efecto con *Photoshop* es abriendo el menú *Imagen*, entrar en *Modo* y seleccionar *Escala de grises*.

▲ *Resultado de la fotografía en blanco y negro.*

◀ *En* Photoshop *se abre el menú* imagen/modo/escala de grises.

El sepia

El proceso de pasar a blanco y negro puede incluir también espectaculares efectos en bitono o sepia, que son como el blanco y negro pero con un «lavado» de color que va desde el tono amarillento de las fotos antiguas hasta espectaculares matices azules, verdes e incluso rojos.

Con *Photoshop* se consigue en dos pasos. El primero de ellos es ir al menú *Imagen*, abrir *Ajustes* y elegir *Desaturar*. La fotografía perderá todo su color y se verá como si estuviese en escala de grises.

Después, se vuelve al menú *Imagen*, se selecciona *Ajustes* de nuevo y se selecciona *tono/ saturación*. La ventana para variar el tono y la saturación se abrirá, se activa la opción colorear y se verá la fotografía en tonos de un color. Si éstos no gustan, se pueden modificar variando los parámetros de tono y saturación.

▲ *Resultado de la fotografía en tono sepia.*

◀ *Menú* imagen/ajustes tono/saturación*. Los parámetros* tono/saturación *están aplicados para conseguir el tono sepia.*

El equilibrio de color

En algunas ocasiones se olvida activar el menú adecuado de luz para la cámara, en *Photoshop* esto se puede solucionar con la herramienta *Equilibro de color* que también permite retocar el color de una fotografía de manera creativa.

Esta herramienta actúa cambiando la mezcla global de los colores de una imagen para conseguir correcciones de color generalizadas.

Para corregir el equilibrio de color de una fotografía con *Photoshop* se debe abrir el menú *Imagen* entrar en *Ajustes* y elegir *Equilibrio de color*. Al abrirlo aparece una nueva ventana en la que se ven tres guías deslizables que sirven para retocar el color, y tres opciones que permiten corregir las sombras, los medios tonos o las iluminaciones.

Es importante seleccionar la opción *preservar luminosidad* para impedir que cambien los valores de luminosidad de la imagen mientras se modifica el color. Esta opción mantiene el equilibrio total de la imagen.

Hay que arrastrar las guías hacia el color que se desea corregir en la imagen o alejarlas del color cuya dominante se quiere reducir.

◀ *Menú* imagen/ajustes/equilibrio de color.

▶ *Ventana* Equilibrio de color.

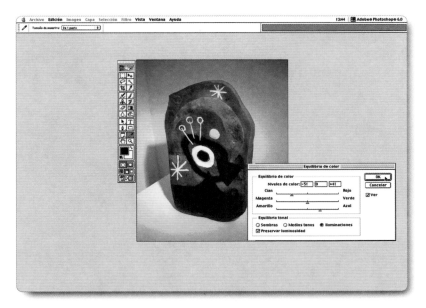

▲ *Menú* imagen/ajustes/equilibrio de color *con los ajustes de corrección aplicados.*

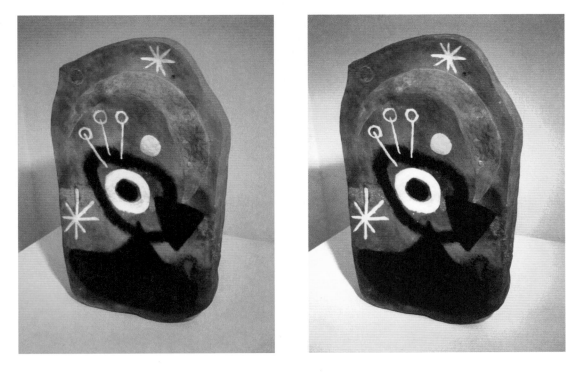

▲ *La primera foto muestra dominantes cálidas al no haber activado la opción de luz de tungsteno adecuada para el interior del museo. La segunda imagen muestra la compensación de color realizada con tonos cian y azules.*

Reemplazar color

Algunas veces puede resultar interesante reemplazar el color de una fotografía para darle mayor expresividad o simplemente para conseguir una imagen nueva.

La herramienta *Reemplazar color* permite cambiar el color, la saturación y la luminosidad de la imagen original.

Cambiar el color de una fotografía con *Photoshop* se consigue yendo al menú *Imagen* entrando en *Ajustes* y seleccionando *Reemplazar color*.

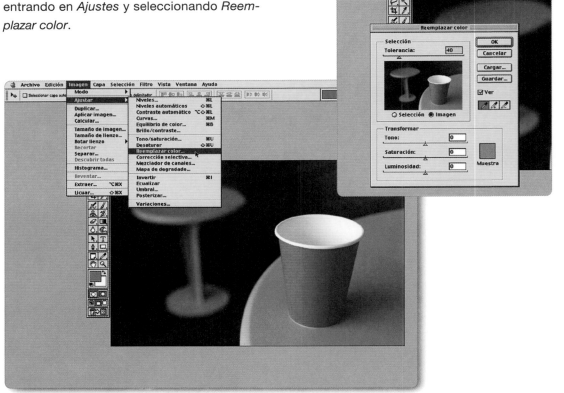

▲ *Menú* imagen/ajustes/reemplazar color.

Al abrirlo aparece una nueva ventana en la que se ven tres guías deslizables que sirven para cambiar el tono, la saturación, y la luminosidad. Además, también se observan tres cuentagotas: uno solo, uno con el signo + y otro con el signo -. Esta ventana también ofrece una imagen en miniatura de la fotografía que se desea retocar.

Para cambiar el color de un elemento de la fotografía primero se debe seleccionar la opción *Imagen*, sino no se puede trabajar con ella. Después se selecciona el cuentagotas con el signo + y se busca en la imagen el color que se quiere modificar. Si se desea que el cambio se efectúe con más colores sólo habrá que seleccionar en las zonas de color de la imagen.

Si se desea que un color no varíe, se selecciona el cuentagotas con el signo «–» y se pincha sobre ese color en la imagen.

Una vez seleccionada la zona que se quiere ajustar, se modifica el color, la saturación y la luminosidad a voluntad.

Siguiendo estos dos procesos se puede modificar el color de cualquier fotografía. Además *Photoshop* permite guardar una configuración para poderla utilizar en otras imágenes.

Consejo

Hay que procurar hacer bien la selección de colores para que no desentonen en la foto.

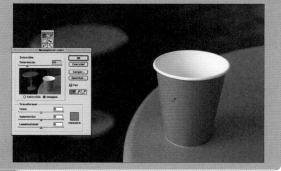

▲ *Las guías de los controles de* Tono, Saturación *y* Luminosidad *se han movido y ha variado el color sobre el que se operaba. En este caso, el amarillo de la mesa ha cambiado a azul.*

▲ *Ventana* Reemplazar color. *Se ha seleccionado el color amarillo para cambiarlo.*

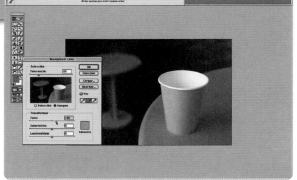

▶ *La operación se ha repetido para reemplazar el color del vaso.*

107

Limpiar una imagen

Es habitual que al ampliar las fotografías descubramos pequeños detalles antiestéticos que afectan negativamente el resultado. Gracias a los programas de retoque es fácil eliminarlos. Sólo es necesario un poco de habilidad y mucha paciencia para repetir la operación si el resultado no es satisfactorio.

Para limpiar una fotografía con *Photoshop*, se elige la herramienta *Tampón-clonar* de la paleta de herramientas. Ésta se activa pulsando la tecla *Alt* y situando el cursor sobre el área que se va a tomar como patrón. El icono del cursor se transforma en una diana y se posa allí donde el tono de color y brillo se asemeje más al de la zona que se va a eliminar. El tampón copiará el área seleccionada; el tamaño dependerá del número de píxeles asignado al pincel. Al situar el tampón sobre la parte defectuosa ésta desaparece porque se ha copiado la nueva.

El punto a clonar se desplaza conforme se mueve el cursor y se hace clic sobre un punto.

Esto es debido a que la opción *Alineado* se mantiene activa en el menú de la barra superior; una opción muy interesante cuando el entorno es un degradado o muestra variaciones de tono, color o dibujo, porque al ir clonando se puede seguir esta variación y la manipulación apenas se notará en el resultado final. Si se desactiva esta opción entonces siempre se copiará la misma zona seleccionada.

Siguiendo estos pasos se pueden tapar detalles no deseados sin que se note la modificación, dejando la fotografía totalmente limpia.

◀ *El retoque de la imagen ha comenzado por la antena de televisión. Se ha seleccionado un pincel grueso porque no hay detalles que dificulten la tarea.*

▲ *Se ha pasado el pincel sobre la antena para eliminarla y luego se han seleccionado diferentes pinceles en función de los elementos que se desean borrar.*

▼ *El resultado final es el que vemos: se han hecho desaparecer la antena, las tuberías y los cables que había en el exterior de la casa.*

Subexponer y sobreexponer

Es muy frecuente que en una fotografía aparezcan zonas con luces demasiado intensas y sombras sin detalles. Cuando eso ocurre se puede retocar la imagen sobreexponiendo o subexponiendo esas áreas a voluntad.

La herramienta *Sobreexponer*, que se encuentra en la barra de herramientas, sirve para aclarar los píxeles de la zona en la que se aplica. En cambio, la herramienta *Subexponer*, que se encuentra en el menú contextual de *Sobreexponer*, oscurece el área de la imagen seleccionada.

La fotografía de muestra es la de un gato cuyo rostro ha quedado demasiado oscuro.

Para retocarlo, se selecciona la herramienta *Sobreexponer* en el cuadro de herramientas y el tamaño del *pincel* y de *exposición* en la barra superior derecha.

▶ *Se selecciona la herramienta* Sobreexponer, *así como el tamaño de pincel y de exposición y se aplica donde convenga.*

El pincel se sitúa sobre la zona que se quiere aclarar y se aplica a voluntad. Siempre se puede enmendar un exceso de corrección anulando los pasos en la ventana de Historia.

El resultado final muestra el lado izquierdo de la cara del gato más claro.

Consejo

Hay que procurar no excederse con las herramientas Subexponer y Sobreexponer ya que la imagen podría acabar mostrando un aspecto deslucido y sin contraste.

◀ *Fragmento que se quiere retocar.*

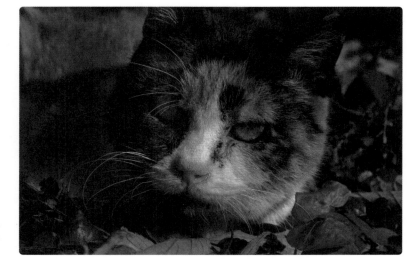

▶ *Resultado final: el lado izquierdo del rostro del gato ha quedado más claro.*

Distorsionar una imagen

Cada nueva actualización de los programas de retoque incluye mejores herramientas para crear efectos sorprendentes. Así se pueden destacar los rasgos más característicos de una persona y crear caricaturas a partir de ellos.

La distorsión de imagen en *Photoshop* se encuentra dentro del menú *Imagen*. Se accede a él y se selecciona *Licuar*.

La fotografía aparece en otra pantalla con mandos de control y un nuevo cuadro de herramientas a la izquierda que son las que permitirán jugar con la imagen.

◀ *Menú* imagen/licuar.

▶ *Pantalla con mandos de control y herramientas que permiten distorsionar la foto.*

Se puede seleccionar, por ejemplo, la opción *Inflar*, situarla sobre la nariz y probarla hasta lograr la forma deseada.

Después, se puede aplicar la herramienta *Desinflar* sobre los ojos.

Los resultados son absolutamente sorprendentes y, cuando se dominan bien, estos efectos se pueden aplicar a todo tipo de fotografías.

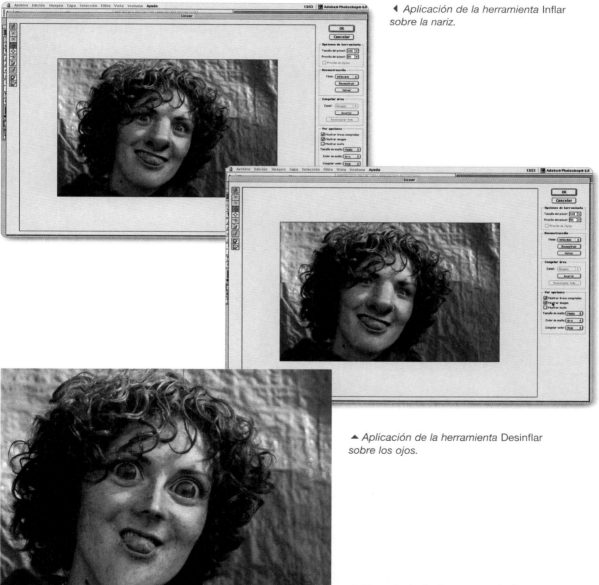

◀ *Aplicación de la herramienta* Inflar *sobre la nariz.*

▲ *Aplicación de la herramienta* Desinflar *sobre los ojos.*

◀ *El resultado final es sorprendente y divertido.*

Montajes

Una de las grandes ventajas de la fotografía digital es la posibilidad de crear fotografías a partir de otras imágenes, tomando elementos de una y colocándolos en otra hasta obtener un resultado original y atractivo.

El montaje es un recurso fascinante para crear imágenes sorprendentes. Con ayuda del programa *Photoshop* las posibilidades son infinitas.

Para hacer un montaje, primero hay que pensarlo y seleccionar las fotografías que lo permitan. Luego hay que recortar los elementos que se deseen pasar de una foto a otra, engancharlos y finalmente disponerlos con gracia.

Para recortar un elemento, se selecciona la herramienta Lienzo en el cuadro de herramientas. Luego, se contornea la figura que se desea recortar con la herramienta *lazo* o *varita mágica* . Una vez está la imagen seleccionada, se va al menú *Edición* y se elige *Cortar*. La selección desaparece, pero el ordenador la conserva en la memoria para pegarla en otro sitio después.

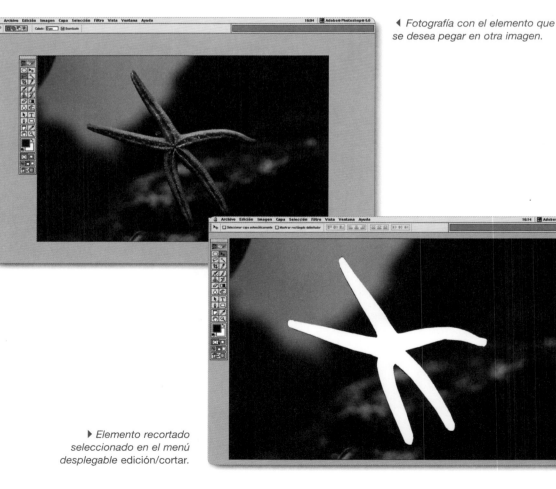

◀ *Fotografía con el elemento que se desea pegar en otra imagen.*

▶ *Elemento recortado seleccionado en el menú desplegable* edición/cortar.

Para pegar la imagen que se ha recortado antes, primero hay que abrir la fotografía en la que se quiere pegar y después ir al menú *Edición* y seleccionar *Pegar*. El elemento que se ha cortado antes se pega en una nueva capa.

Si se desea variar el sentido del objeto, se debe ir a *Edición*, seleccionar *Transformar* y elegir *Rotar*.

Una vez todas las piezas están en su lugar, se acoplan todas las capas desde la ventana de capas, con *Acoplar imagen*.

Consejo

Es importante usar fotografías donde los elementos que se vayan a recortar estén bien delimitados, para simplificar así la selección con la herramienta correspondiente.

▲ *El elemento recortado se ha pegado en la fotografía en la que se quería colocar con el menú desplegable edición/pegar. La operación se ha repetido varias veces*

▸ *Los elementos pegados han sido volteados y transformados hasta conseguir que su acople a la nueva imagen fuese buena.*

Es probable que el objeto que se ha pegado no guarde proporción con el resto de elementos de la fotografía. Para corregirlo se vuelve al menú *Edición*, se elige *Transformar* y se selecciona *Escala*. El elemento quedará enmarcado en una especie de nueva ventana; se pone el ratón sobre uno de los extremos del cuadro de selección que aparece en pantalla y, a la vez, se mantiene apretada la tecla mayúsculas del teclado; de esta manera la imagen se aumentará o reducirá a escala.

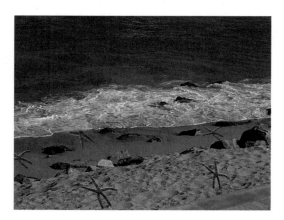

Imprimir fotografías

Las impresoras de inyección de tinta son las más habituales entre los usuarios de cámaras digitales. Los modelos varían desde las clásicas impresoras de sobremesa con prestaciones estándar hasta otras de mayor tamaño y más complejas, apropiadas para proyectos de envergadura.

Su precio y fácil manejo hacen que las impresoras de inyección de tinta sean las más recomendables para el aficionado, porque ofrecen copias de buena calidad y los cartuchos de tinta son fáciles de encontrar en los comercios habituales.

Además, al ser la gama más usada, existe una gran variedad de tipos de papel presentados por marcas especializadas, e incluso cabe la posibilidad de hallar segundas marcas que presentan cartuchos adaptados a los diferentes modelos de impresora pero a un precio muy inferior al de la marca original.

Las impresoras de inyección de tinta de gama doméstica imprimen en tamaño DIN A4 e incluso DIN A3 y algunas permiten incorporar un rollo de papel para impresiones continuas o en formato panorámico.

Las impresoras de sublimación

Otra opción en la gama de impresoras domésticas es la amplia variedad de equipos de impresión por sublimación de tinta. La calidad de impresión es excelente, pero normalmente sólo permiten impresiones de pequeño formato, de hasta 10 x 15 cm. Además, dado que los repuestos son caros, el precio final de cada fotografía resulta un poco más elevado que el de una impresión del mismo tamaño en una impresora de inyección de tinta.

Hay que ponderar su facilidad de transporte y de trabajo sobre la imagen, ya que suelen tener un puerto para acoplar la tarjeta de memoria de la cámara y desde el cual la impresora lee la información. En algunos casos, la información se lee directamente de la cámara acoplando ésta a la impresora y dando la orden de imprimir desde la cámara.

Pósters

Una opción muy atractiva es la de ampliar las fotos que gustan más a tamaño póster en una impresora de gran tamaño, el *plotter*.

El *plotter* es una impresora de inyección de tinta con funcionamiento idéntico al de las impresoras de sobremesa, pero debido a su construcción admite bobinas de papel de anchos muy grandes.

Su coste elevado no las hace asequibles para uso personal. Así, si se desea una impresión de gran tamaño en este sistema, la mejor opción es guardar la foto digital en un CD y llevarla a un centro de impresión profesional.

El servicio de impresión por *plotter* ya existe en la mayoría de laboratorios fotográficos o tiendas especializadas.

> ## Consejo
> *No hay que olvidar que no todas las imágenes tienen la resolución adecuada para una impresión de gran tamaño. Por esta razón nunca está de más preguntar en la tienda de impresión cuál es la resolución óptima requerida para impresiones grandes.*

Visualizar las fotos en el televisor

Las fotografías que se han tomado con la cámara digital se pueden visualizar fácilmente en cualquier tipo de televisor como si se tratase de una reproducción de diapositivas.

Ver las fotos desde la cámara

Los pasos que hay que seguir para poder ver las fotografías en el televisor son muy sencillos.

Primero se debe disponer de un cable de A/V (audio/vídeo) para conectar la cámara directamente al televisor.

La cámara se ajusta por defecto para enviar una señal de vídeo al televisor. Puede ser que haya que cambiar el ajuste de configuración de televisión en la cámara si éste no es el correspondiente a la zona geográfica; el NTSC es el adecuado para Norteamérica y Japón y el PAL para el resto del mundo.

Con este ajuste, la cámara se convierte en la fuente para la señal de televisión, como si se tratase de un vídeo o de una videocámara.

Por esta razón se tendrá que configurar el televisor para recibir la entrada de vídeo desde una fuente de vídeo externa (la cámara).

Después, se enciende la cámara y se conecta el cable de A/V a las entradas de A/V del televisor y al conector correspondiente de la cámara. La cámara iniciará una presentación de cada una de las imágenes. Cada fotografía permanecerá un tiempo en pantalla y desaparecerá lentamente dando paso a la siguiente. También es posible desplazarse manualmente por ellas con las flechas de dirección.

Visualizar las fotos en un DVD

Una opción interesante para visualizar las imágenes es la presentación de diapositivas acompañada de música.

Para crear una presentación se puede utilizar un programa como el *iPhoto*, que viene de serie en los ordenadores *Macintosh*.

Primero se hace una selección de las imágenes, luego se establece el orden de aparición, las transiciones que se van a aplicar entre las diapositivas e, incluso, se puede añadir una música de fondo.

El resultado final se puede grabar en un DVD para luego ver el montaje cómodamente en el reproductor de DVD del salón de casa.

Compartir fotos en Internet

En estas páginas se enseña cómo compartir fotografías digitales con amigos o personas que se encuentren lejos valiéndose de servicios gratuitos prestados por algunos de los grandes portales de Internet, que permiten tener en línea una pequeña muestra de las fotografías propias.

Se ha tomado de ejemplo el servicio que ofrece el portal www.yahoo.com (para disponer del servicio *Briefcase* forzosamente se tendrá que abrir una cuenta de correo electrónico).

1

◀ *Seleccionar en la página principal del portal la opción* Portafolio. *Hacer clic en la opción* Add Files.

2

◀ *En la siguiente ventana, se crea una carpeta para las fotos que se van a compartir. En este ejemplo se crea una carpeta con el nombre* Mi viaje a México *y se selecciona. Para seguir, se hace clic en* Select.

3

◀ *Aparece un menú en el que las fotos se van seleccionando de una en una pinchando cada vez en* Examinar.

120

7

Sign in with your ID and password to continue.

y to enjoy Yahoo! Briefcase

files, documents and photos from

ms to share with family and friends.

ing even easier!

Existing Yahoo! users
Enter your ID and password to sign in

Yahoo! ID: `carolinehallot`

Password: `••••••`

☐ Remember my ID on this computer

[Sign In]

Mode: Standard | Secure

Sign-in help Forgot your password?

▲ *Se pasa a una pantalla en la que la persona autorizada anteriormente debe introducir su ID y su Password, como si se tratase de su cuenta de correo, y debe hacer clic en* Sign In *para poder acceder a la colección de* Mi viaje a México.

▲ *Aparece una pantalla en la que se selecciona la carpeta a compartir, en este caso* Mi viaje a México, *haciendo clic en* Seleccionar.

8

MI VIAJE A MEXICO This folder is Private Edit Sett

All Folders | File Folders > MI VIAJE A MEXICO

Add File - Create Folder

1 - 6 of 6

[Email] [Move] [Copy] [Delete]

Check All - Clear All

Name	Type	Size	Last Modified	Edit
0002287	.jpg	1027 KB	28-Nov-2003	✎
0002288	.jpg	728 KB	28-Nov-2003	✎
0002289	.jpg	776 KB	28-Nov-2003	✎
0002290	.jpg	834 KB	28-Nov-2003	✎
0002291	.jpg	721 KB	28-Nov-2003	✎
0002295	.jpg	818 KB	28-Nov-2003	✎

Check All - Clear All

[Email] [Move] [Copy] [Delete]

1 - 6 of 6 Using 4.79 of 30 MB (15%)

Using 4.79 of 30 MB (15%) 15%

Need More Space?
Buy More Storage

▲ *Se abre otra pantalla en la que ya está seleccionada la carpeta* Mi viaje a México. *Los amigos con los que se desean compartir las fotos haciendo clic en* Amigos *y escribiendo sus direcciones electrónicas. (Este portal sólo permite compartir fotos con amigos que ya tengan cuenta de correo en Yahoo.) Después, se hace clic en* Guardar.

▲ *Cuando aparezca el listado de las fotografías incluidas en el portafolio, sólo habrá que pinchar en el nombre de la foto concreta que se quiera ver y se visualizará la foto que se ha seleccionado.*

6

Welcome, Guest Options - My Folders - Account Info - Sign In
Yahoo! Briefcase
Folders **Add Files** Import/Upload your files to the Web...
You are not signed in. You need a Yahoo! ID to use Yahoo! Briefcase. **Share with Friends** Share your files with friends and family...

◀ *Para poder ver las fotos, las personas elegidas deberán dirigirse a* Portafolio *en el menú principal del portal y, una vez dentro, hacer clic en* Compartir con amigos.

121

El vídeo digital

Las imágenes en movimiento

A lo largo de la historia, la humanidad ha ideado diversos procedimientos para reproducir la realidad del movimiento en imágenes.

Los feriantes, interesados en captar numeroso público para sus espectáculos, fueron quienes consiguieron poner en movimiento imágenes fijas por primera vez.

La linterna mágica

Uno de los primeros inventos que se puede considerar precursor del cine es la linterna mágica. En el siglo XVI los feriantes se desplazaban de pueblo en pueblo llevando este espectáculo basado en el ilusionismo óptico y consistente en proyectar imágenes sobre una superficie plana.

En el siglo XIX todavía se mostraban variantes de la linterna mágica en las grandes ciudades. El espectáculo se presentaba como una especie de representación teatral; en él había decorados pintados con gran verismo, juego de luces y acompañamiento musical. Uno de los inventores de la fotografía, el francés Daguerre, fue uno de los propietarios más afamados de estos teatros que recibían el nombre de «diorama», nombre que se mantiene todavía hoy en la industria cinematográfica para denominar a la pantalla blanca sobre la que se proyecta una imagen que sirve de decorado en el estudio.

El teatro óptico

A raíz de la aparición de la fotografía, una serie de inventores construyeron diversos aparatos que buscaban reproducir movimiento. Sus nombres eran tan rebuscados como efímero fue su éxito: el Taumatropo, el Fenaquistoscopio, el Zootropo y el Praxinoscopio, todos ellos con etimología de origen griego.

El teatro óptico, una variante del Praxinoscopio, creado por Émile Reynaud, es lo que más se acerca a lo que será el cine. El invento consistía en una proyección continua de largas bandas de más de 500 transparencias de dibujos a partir de un aparato cilíndrico. Junto con la proyección de una imagen de fondo desde una linterna, Reynaud consiguió la proyección de los primeros dibujos animados.

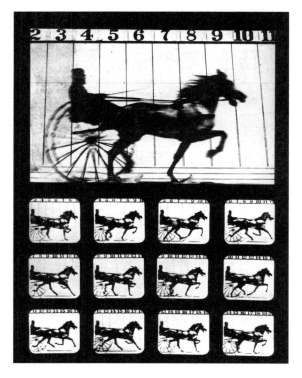

◀ *Tomas simultáneas del movimiento del caballo de Eadweard Muybridge.*

Mientras tanto, y sin la menor intención lúdica, algunos fotógrafos experimentaban con las tomas simultáneas con la intención de describir el movimiento y descomponerlo en sus fases. Los más destacados fueron Eadweard Muybridge y Étienne Jules Marey, los cuales, sin percatarse, crearon los fundamentos de lo que sería la imagen en movimiento.

El kinetoscopio

A finales del siglo XIX, los tres elementos que constituyen el cine ya estaban inventados: la persistencia de la imagen en la retina, la fotografía como medio de registro de la imagen y su proyección sobre una superficie plana. Pero todavía faltaban dos: la película perforada para ver las secuencias de forma regular y el mecanismo de avance intermitente que la mueve. En el año 1890 Thomas Alva Edison y William Kennedy-Laurie Dickson aportaron estos avances definitivos. Nacía así el kinetoscopio.

Los kinetoscopios de Edison se instalaron en múltiples salas por todo el país como un hito más en los espectáculos de feria. Se trataba de cajas equipadas con bobinas que permitían ver una película, pero no de forma colectiva sino individual.

El cinematógrafo

El cine nació, oficialmente, el 28 de diciembre de 1895 en el Salon Indien de París.

Los empresarios Lumière, conocidos como fabricantes de placas para fotografía y también inventores de los primeros procesos en color, mostraron en un espectáculo público una serie de filmaciones breves que entusiasmaron a la concurrencia: *La llegada del tren a la estación de La Ciotat*, donde la locomotora

parecía avanzar hacia los espectadores causando una sensación inédita hasta ese momento, y *La salida de los obreros de la fábrica*. Los hermanos Lumière llamaron a su invento Cinematógrafo.

◀ *Cinematógrafo.*

▲ *Louis Lumière. Inventor del cinematógrafo, patentado el 13 de febrero de 1895.*

El vídeo digital

Por fin tenemos nuestra cámara de vídeo digital o estamos a punto de comprar una. Lo primero que hay que hacer es aprender a sacarle el máximo partido, filmar cada evento que pueda ser de interés y practicar diversos movimientos de cámara y encuadres hasta coger soltura.

A pesar de la práctica, el resultado no siempre será perfecto, como tampoco lo es para los profesionales más consumados, que repiten las tomas tantas veces como es preciso. Por otro lado, la edición de vídeo digital, puede ser una gran ayuda para pulir los trabajos.

Desde el ordenador, PC o Mac, y en la comodidad del hogar, se pueden obtener resultados realmente sorprendentes, incluso profesionales.

vacaciones introduciendo música de fondo, a añadir efectos de transición entre cortes, a editar un vídeo para el trabajo, a grabar el resultado en un DVD o un CD, ¡y mucho más!

Basta con pensar lo agradable que será revivir con amigos y familiares esas memorias animadas y sonorizadas. Se elige el DVD o el vídeo que se quiere ver, se carga en el reproductor del salón o en el ordenador de casa y... a disfrutar de una película excelentemente montada.

El elemento primordial es la constancia, no hay que dejarse vencer por la pereza cuando ya hace cierto tiempo que se tiene la cámara, sino seguir filmando todo lo que en el futuro se querrá recordar: aquel cumpleaños, esas salidas al campo... Aprenderá a eliminar los momentos superfluos, a hacer un resumen de las

Las cámaras digitales superan a las analógicas en calidad de imagen, facilidad de manejo y tamaño. Como todas las cámaras de vídeo, las digitales también capturan las imágenes con sensores CCD, pero la información se almacena digitalmente, con mayor calidad y longevidad.

Todo el proceso es relativamente fácil, y no se producen pérdidas de calidad de las imágenes, como suele ocurrir en los sistemas analógicos tradicionales.

Asimismo, la edición de vídeo se simplifica porque ya no es necesario convertir lo grabado a formato digital para su posterior edición. Simplemente se conecta la cámara al ordenador y se transfieren las imágenes, se editan con el programa correspondiente y se vuelven a grabar en la cinta de nuestra cámara o en otro soporte como CD o DVD.

Partes de la cámara de vídeo digital I

Todas las cámaras de vídeo digital tienen una forma de uso similar y comparten las funciones básicas. En las siguientes páginas se enumeran y describen sus controles fundamentales, pero no hay que olvidar que para un uso óptimo de la cámara de vídeo es fundamental leer con detenimiento el manual de instrucciones y practicar hasta dominar los recursos que ofrece.

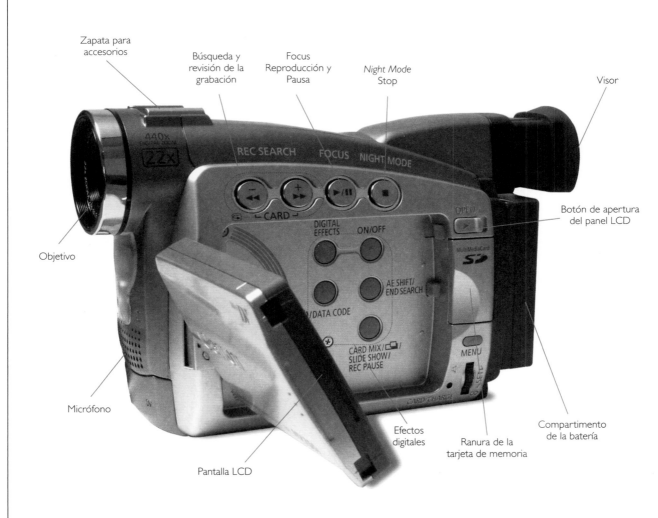

Zapata para accesorios

Búsqueda y revisión de la grabación

Focus Reproducción y Pausa

Night Mode Stop

Visor

Botón de apertura del panel LCD

Objetivo

Micrófono

Pantalla LCD

Efectos digitales

Ranura de la tarjeta de memoria

Compartimento de la batería

Partes básicas

Visor. Ventana por la que se mira para realizar el encuadre deseado.

Objetivo. Lente a través de la cual la luz llega al CCD.

Pantalla LCD. Superficie de cristal líquido en la que se visualizan las imágenes y los menús de la cámara.

Palanca de ajuste dióptrico. Palanca para ajustar las dioptrías según las necesidades del usuario.

Botones de grabación y reproducción. Botones con diferentes opciones para grabar y reproducir imágenes con la cámara de vídeo digital.

Compartimento de la batería. Espacio en el que se colocan las baterías. Algunas cámaras disponen de otro compartimento para guardar las baterías de reserva.

Ranura de la tarjeta de memoria. Ranura por la que se introduce la tarjeta de memoria de la cámara.

Interruptor principal. Botón mediante el cual se enciende y se apaga la cámara.

Micrófono. Grabador de audio de los vídeos.

Altavoz. Reproduce el sonido de aquello que se está viendo en la pantalla LCD.

Terminal AV. Sirve para conectar los cables de salida de audio y vídeo de la videocámara a un televisor.

Terminal DV. Sirve para conectar la videocámara a un ordenador para descargar las escenas grabadas en la cinta. También se denomina Firewire o IEEE 1394.

Terminal USB. Permite descargar al ordenador las imágenes fijas conectando la videocámara a una impresora.

Terminal DC IN. Permite conectar la cámara a una toma de corriente gracias a un adaptador.

Zapata para accesorios. Fijación de accesorios como micrófono externo o una luz de vídeo.

Rosca para el trípode. Elemento al que se acopla el tornillo del trípode.

Correa de sujeción. Permite sujetar correctamente la cámara con la mano mientras se graba, de manera que los dedos alcancen fácilmente los botones.

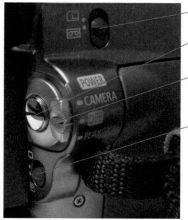

Selector *TAPE/CARD*

Botón de inicio/parada

Interruptor POWER

Selector de programas

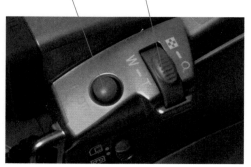

Botón *Photo* Palanca del Zoom

Partes de la cámara de vídeo digital II

Selector de programas: las videocámaras digitales disponen de un menú con ajustes preprogramados para grabar en diferentes circunstancias; en algunos de ellos el usuario puede realizar ajustes manuales.

Efectos digitales: las cámaras de vídeo digital ofrecen la posibilidad de incluir efectos a las imágenes que se están grabando. Los más comunes son el fundido a negro, el modo arte, el blanco y negro, el sepia, el mosaico y el espejo. Algunas cámaras tienen un menú muy completo de efectos digitales que permiten jugar con las imágenes y su apariencia.

Terminal DV

Terminal Vídeo-S

Correa de sujeción

Videocasete

Botón deslizador
para abrir el compartimento
de la videocasete

Terminal AV

Terminal USB

2

Botón autodisparador: este botón permite grabar de manera automática después de una cuenta atrás de pocos segundos.

Botón *Photo*: muchas cámaras de vídeo digital hacen también fotos fijas y algunas incorporan flash para las escenas con poca luz. Pero, dado que estas cámaras están diseñadas para grabar vídeo, la calidad de las fotos

Altavoz

fijas puede ser desigual, por lo que es mejor usar una cámara fotográfica digital exclusivamente para ello.

El zoom: el zoom óptico es la parte más importante del objetivo. Utiliza una lente de cristal real, lo que genera una imagen de gran calidad. Normalmente, la capacidad del zoom óptico aparece indicada en el lateral de la cámara o en la lente y es la indicación de los aumentos de imagen. La mayoría de las cámaras cuentan con un zoom óptico de 10x, aunque las hay con 22x. Para grabar la mayoría de situaciones, el zoom 10x es más que suficiente. Para un zoom de más aumentos es indispensable que la cámara disponga de un sistema de estabilización de imágenes. Algunas cámaras alternan el uso del zoom óptico y del zoom digital.

Estabilización de la imagen: la estabilización de la imagen evita que la cámara tiemble, algo que es prácticamente inevitable aunque se tenga el pulso firme de un cirujano; es importante saber qué sistema de estabilización utiliza la videocámara antes de comprarla.

Rendimiento con poca luz o *Night Mode*: no siempre se podrá trabajar con la cámara en días soleados y claros, así que antes de comprarla es imprescindible saber si la cámara permitirá grabar con poca luz (o casi sin luz, por la noche). Algunos modelos incorporan el botón *Night Mode* que permite grabar en condiciones lumínicas pobres.

Selector *TAPE/CARD*: algunas videocámaras digitales ofrecen la opción de grabar en tarjeta de memoria o en cinta de vídeo.

Accesorios

Las cámaras suelen ir equipadas con los accesorios básicos, por lo que es mejor no precipitarse a comprar otros complementos antes de haber comprobado que son necesarios.

Funda

Es aconsejable guardar la cámara en una bolsa especial para evitar que reciba golpes o le entre el polvo. La bolsa tiene que ser de un material rígido, como símil de piel o de tela con forro acolchado. En ella además podemos guardar accesorios, cintas y baterías de reserva.

Baterías adicionales

Para aquellos aficionados que no se limitan a usar la videocámara en ocasiones esporádicas, es muy posible que un juego de baterías adicionales sea un complemento imprescindible.

Con una batería original de serie no se graban más de 40 minutos seguidos o 15 minutos en tomas sueltas. Además, la acción de encender y apagar la cámara y mantenerla en pausa consume mucha energía, mientras que la grabación continua consume menos. Si se trabaja con la pantalla LCD encendida para ver mejor la escena, también se reduce mucho el tiempo de grabación. Otro factor a tener en cuenta es que la batería puede estar cargada a medias, como consecuencia de una sesión previa en la que no se agotó hasta el final.

Las baterías envejecen con el tiempo y las continuas recargas, con lo que el tiempo de grabación también se reduce de manera difícil de cuantificar.

Filtros

El filtro más habitual es el **ultravioleta (UV)** que se utiliza básicamente para proteger el objetivo. Es importante que el filtro disponga de capas antirreflectantes para no causar *flare*. También hay que procurar que los filtros vayan enroscados y no impidan acoplar un parasol, porque entonces todos los rayos que incidan perpendicularmente producirán reflejos no deseados.

El filtro **polarizador** sirve para eliminar reflejos en superficies de cristal, agua, metales, etc., y ayuda a mejorar el contraste. Los mejores constan de una doble rosca, que se gira hasta eliminar el reflejo o para crear mayor o menor saturación. El polarizador se suele usar en situaciones de luz blanca o exceso de reverberación (nieve, desierto, playa, etc.) cuando la imagen resulta demasiado plana y sin gracia. Este filtro reduce la luz que llega al CCD, lo que repercute en los ajustes de exposición.

Existen muchos otros filtros para efectos especiales y graduación del color, pero su diámetro raras veces se adapta al reducido tamaño de las cámaras de aficionado.

Lentes angulares

Las cámaras miniDV adolecen de un ángulo de visión reducido, por lo que hay que recurrir a lentes auxiliares para conseguir algo parecido a un gran angular. Los fabricantes producen series de objetivos que permiten aumentar el campo de visión en un factor 0.5x o 0.7x o también zooms con un factor 2x o 3x. La calidad de la imagen se resentirá si el adaptador de gran angular no está bien adaptado a la cámara, produciendo lo que se conoce como «viñeteado», es decir, un recuadro negro en los bordes. Este efecto aumenta aún más si además se adaptan filtros a los angulares.

Micrófonos

Los micrófonos incorporados suelen se bastantes buenos, pero a menudo captan el ruido mecánico que produce la cámara en funcionamiento. Por suerte, la mayoría de las cámaras del mercado tienen un conector para acoplar un micrófono externo, útil cuando se van a hacer entrevistas o recoger diálogos.

Si el proyecto es medianamente ambicioso, es imprescindible disponer de un buen micrófono. Para las pequeñas miniDV lo mejor es comprar un micrófono de solapa, que son muy pequeños y dan una calidad excepcional. Tienen una respuesta muy amplia y captan poco ruido, por lo que se pueden usar tanto para voz como para música.

Trípode

El trípode evita movimientos no deseados de la cámara y permite tomas perfectas (con la ventaja de poder quitar el estabilizador de imágenes, que a veces es perjudicial). A cambio, obliga a elegir los encuadres con sumo cuidado.

Otra ventaja es que suaviza los movimientos de la cámara por lo que el resultado es más profesional. El tamaño y el volumen del trípode deberán estar en consonancia con el de la cámara.

Si sólo se va a usar la cámara para grabaciones esporádicas, no es preciso comprar un trípode, basta con buscar un punto de apoyo sólido cuando se requiera mayor estabilidad.

Formatos de grabación y almacenamiento

Existen varios soportes en los que grabar un vídeo digital. El soporte más extendido y, hasta ahora el más práctico, es la cinta Mini DV, aunque el mercado presenta cada vez con más frecuencia cámaras que graban directamente en un DVD o en una tarjeta de memoria.

▲ *Diferentes cintas de vídeo. De izquierda a derecha: MICROMV, MiniDV, Hi8 y VHS-C.*

Cinta Mini DV

Al igual que los sistemas de grabación de vídeo analógicos, el sistema Mini DV utiliza la tecnología de grabación de datos en cinta. La principal diferencia estriba en el formato de grabación, que en este caso es digital. La principal ventaja es la nitidez de la grabación, y ante todo una pausa casi perfecta. Almacena las imágenes con 500 líneas de definición horizontal, consiguiendo una ganancia casi del doble respecto al VHS tradicional (que utiliza 280 líneas) o incluso al S-VHS (con 400 líneas horizontales).

DVD

En el mercado existen cámaras que permiten grabar directamente en DVD. La mayoría graban en un DVD de 8 cm de diámetro que se puede ver en cualquier reproductor de DVD, aunque ahora ya empiezan a comercializarse las cámaras que graban con DVD de tamaño estándar.

▶ *A la izquierda, DVD de 8 cm.*
A la derecha, DVD de 12 cm.

Hay DVDs de una sola cara o de dos. Los de una sola cara (1,4 GB) pueden grabar hasta 60 minutos de secuencia de calidad baja, 30 de media y 20 de alta; los de dos caras (2,8 GB) tienen la misma capacidad en cada capa que los de una.

Existen DVDs regrabables (DVD-RW, DVD+RW o DVD-RAM regrabable) y los que sólo permiten una única grabación (DVD-R, DVD+R o DVD-RAM).

Los DVD permiten acceder a cualquier escena de las que se ha grabado sin tener que rebobinar.

Tarjeta

Algunas videocámaras digitales permiten realizar grabaciones de vídeo en tarjetas de memoria. Las imágenes se almacenan en formato Motion JPEG y pueden utilizarse en páginas

web o ser enviadas por correo electrónico. También existe la posibilidad de pasar a tarjeta secuencias filmadas desde una cinta DV. Incluso se puede grabar en la tarjeta desde otros equipos externos, conectando estos a uno de los puertos de entrada de vídeo.

▲ *Cámara Panasonic VDR-M70 que graba en formato DVD de 8 cm.*

Grabación con la cámara de vídeo digital

Consejos básicos

Cuando usa la videocámara digital, seguro que al aficionado se le plantean una serie de cuestiones sobre qué debe evitar al grabar los vídeos.

A continuación se presentan una serie de consejos básicos que pueden servir de ayuda.

Controlar la duración del vídeo

Un vídeo doméstico no debe durar más de 15 minutos, por encima de ese tiempo la audiencia potencial se puede cansar. Para evitar esto y poder cautivar a su público hay que seguir unas normas básicas a la hora de utilizar la videocámara.

No mover la cámara

La cámara de vídeo no debe moverse en exceso, es aconsejable usar un trípode.

Sólo los expertos y profesionales se pueden permitir el lujo de mover la cámara con un resultado óptimo, aunque hay excepciones.

A veces interesa seguir a un sujeto en movimiento; en estos casos es mejor grabarlo acercándose a la cámara y no al revés, para ello hay que prever la situación y adelantarse al sujeto.

Habría que utilizar la cámara de vídeo como una cámara de fotos con muchos fotogramas. En el caso de que se desee recoger un punto de interés diferente del que se está grabando, se debe pulsar PAUSA, mover la cámara y comenzar a grabar de nuevo.

Para tomar panorámicas de paisajes, lo ideal es usar una lente gran angular y tener cuidado de no mover la cámara. Para recoger toda la panorámica hay que mover la cámara de forma muy lenta y en un solo sentido. Los profesionales usan trípodes con amortiguadores especiales que suavizan el movimiento.

Tomas cortas

Las tomas no deben durar más de 7 u 8 segundos, de lo contrario se hacen muy pesadas. Aunque se pueden grabar tomas largas y luego acortarlas en la edición.

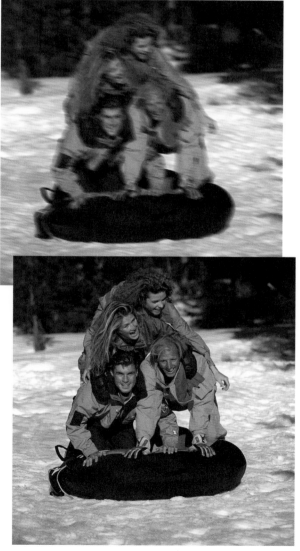

Hay que evitar muchas repeticiones de una misma toma o situación, con unos segundos vale, el resto es superfluo. Si lo que se está grabando tiene mucho interés, se debe cambiar de ángulo en la siguiente toma.

No usar el zoom durante una toma

El zoom por norma general no se debe usar durante una toma; los profesionales lo usan muy pocas veces.

En cualquier caso, si se desea ampliar algún detalle, lo más conveniente es pasar a PAUSA, accionar el zoom hasta llegar al encuadre y volver a poner la cámara en REC. Se puede usar de forma esporádica, pero siempre de manera muy lenta.

Procurar que la toma tenga acción o interés

Hay que intentar captar aquello que tiene interés o gracia antes que sujetos estáticos. Cuando se graba a personas es mucho más enriquecedor captar a la gente ejerciendo alguna actividad, o en situaciones que sabemos a priori que van a ser de interés.

▶ *El uso del trípode evita el movimiento innecesario de la cámara y las tomas borrosas.*

139

El guión

Es posible que la cámara digital se compre con la idea de grabar algún corto de ficción o un documental. En este caso, será importante elaborar un guión para que las historias que se deseen registrar sean algo más que una suma de secuencias desordenadas e inconexas.

Cómo hacer un guión

Un guión se parece, en líneas generales, a un texto de teatro pero en él también se añaden los detalles relativos a los movimientos de cámara, el sonido y la banda sonora y, algunas veces, el *story board*, una secuencia de imágenes dibujadas del plano que se quiere grabar. En él se elabora toda la película, y una vez listo se puede iniciar el rodaje.

Antes de elaborarlo, hay que trabajar el tratamiento y la exposición.

Para empezar se anotan con detalle las situaciones que se quieren grabar y, si se trata de una historia de ficción, la caracterización de los personajes. No importa que esta narración sea demasiado larga o literaria, más adelante se eliminará lo que sobre; de momento todas las ideas pueden servir. El texto tiene mucha importancia puesto que es el que va a respaldar y servir de soporte a las imágenes que más tarde se van a filmar.

A continuación se efectúa un tratamiento del proyecto completo y de su forma fílmica, es decir, el género en el que se encuadrará el conjunto, lo que ayudará a perfilar mejor los otros componentes.

Ahora ya se puede elaborar el *story board*.

Se divide una hoja de papel en tres o cuatro columnas: la primera para el texto, la segunda para explicar la imagen, la tercera para

definir el sonido y la banda sonora y la cuarta, si la hay, para el *story board*, el croquis sencillo que luego ayudará a realizar mejor los encuadres.

En el guión técnico se concretan los encuadres (primer plano, plano general, etc.) en los que se desglosará cada escena, y cómo se establecerá la continuidad, pensando ya en el montaje o edición. También se incluyen todos los datos acerca de la iluminación, la gama cromática para marcar la atmósfera de la película, las horas en que se rodará, si la filmación será en interiores o al aire libre y la naturaleza de los diferentes escenarios o ambientes.

Gracias a esta preparación se llega con seguridad a la fase de grabación. Ahora bien, las instrucciones no deben ser inflexibles ya que durante el rodaje es frecuente y aconsejable introducir cambios. El guión es una guía que sirve al director como punto de referencia para expresar su creatividad, técnica narrativa y capacidad de composición, pero nunca debe ser un manual recordatorio para grabar imágenes de forma mecánica.

TÍTULO DEL PROYECTO_____ PÁGINA_____ DE _____

Boceto escena	Descripción de la escena	Notas de producción

▲ *Muestra de una página de guión.*

El control de la exposición

La iluminación es el punto clave cuando se pretende obtener una buena calidad. Todos los profesionales iluminan adecuadamente sus sujetos, sea cual sea la situación de partida.

Los consejos básicos de la fotografía son también aplicables al vídeo.

Trabajar según la luz

Hay que evitar las tomas a contraluz (aunque las cámaras suelen tolerar bien estos casos, a veces con resultados curiosos) y tener en cuenta que la cámara tiene menor rango dinámico que nuestros ojos.

▲ *Esto es un ejemplo de toma a contraluz. El resultado es un efecto de* flare: *un rayo de sol se ha reflejado en el objetivo.*

Para la cámara, la situación ideal es un día nublado con luces muy similares en todos los puntos y con ausencia de sombras.

Consejo

Es útil mantener activado el zebra pattern, *indicación en el visor de las zonas sobreexpuestas, siempre que la cámara disponga de este recurso.*

Las tomas contrastadas, con luces y sombras intensas no son recomendables cuando se graban en la cámara, aunque a simple vista parezca una escena muy fotogénica. Las zonas con luces intensas aparecerán quemadas y sin detalle, mientras que las áreas oscuras posiblemente resultarán aún más oscuras que en la realidad.

El control manual de la exposición brinda mejores resultados que el modo automático en ciertas ocasiones, pero es imprescindible experimentar para garantizar unos resultados fiables en el momento clave.

El ajuste manual de balance de blancos suele ser mejor que el automático. Se puede hacer un verdadero ajuste manual o bien forzar el modo «exteriores» o «interiores». Aunque si va a haber cambios de luz durante una toma (paso del exterior al interior o al revés) lo más conveniente es dejarlo en AUTO y que la cámara se ajuste a la nueva situación.

Ajustes predeterminados

Las cámaras tienen algunos ajustes predeterminados que ayudan a adaptarse rápidamente a circunstancias lumínicas fuera de la norma.

Iluminación puntual

Este ajuste sirve para corregir la exposición cuando el sujeto iluminado se halla en un entorno oscuro. La cámara mide la luz del conjunto del plano, pero lo subexpone ligeramente para no quemar la parte iluminada y permitir que ésta muestre los detalles.

Arena y nieve

Es lo contrario al ajuste anterior. Si hay un sujeto sobre una gran superficie clara, como arena o nieve, la cámara mide la luz en el conjunto de la imagen, lo que hará que el sujeto quede ligeramente subexpuesto. Con el ajuste, la cámara sobreexpone la imagen para corregir el defecto.

Selector de programas

▲ Imagen sin ajustar.

▶ Imagen en la que se ha aplicado el ajuste de arena y nieve.

143

El encuadre

Antes de grabar conviene reflexionar cómo se quiere que se vea lo que se va a filmar, desde qué ángulo y en qué momento se va a registrar. No es bueno grabar sin criterio pensando que el montaje lo va a resolver todo. Hay que buscar ángulos interesantes, ensayar tomas desde arriba (plano picado) o desde abajo (plano contrapicado), dar sentido a los cambios de perspectiva creados por el gran angular… en fin, todo lo que contribuya a dar vivacidad al vídeo.

El cine profesional utiliza un conjunto de planos que, a lo largo de su historia, han creado un código fácilmente comprensible por el espectador.

Plano general

El plano general ayuda al espectador a orientarse y asimilar el contexto. Es una forma de entrar en la situación; con una vista general informa al espectador acerca del lugar y de las condiciones en que se desarrolla la acción. Suele aparecer al inicio de una secuencia narrativa.

El plano general permite incluir muchos elementos descriptivos que evitan diálogos explicativos, por lo que su duración en pantalla debe ser mayor que la de un primer plano.

▲ *Plano general corto.*

Según su grado de generalidad se subdivide en otros apartados.

Plano panorámico general: este encuadre abarca muchos elementos alejados. Los personajes tienen menos importancia que el paisaje o entorno espacial y aparecen a escala reducida. Por ejemplo, una casa en el campo vista de lejos y sus habitantes ocupados en sus quehaceres.

Gran plano general: es un encuadre de panorámica general en el que las personas y los objetos aparecen más cerca, alrededor de 30 metros.

Plano general corto: la figura humana aparece entera con espacio visual por arriba y por abajo.

Plano americano: toma a las personas de la rodilla hacia arriba. Su línea inferior se encuentra por las pantorrillas. Nunca debe cortarse a una persona por las rodillas ni los tobillos porque crea una sensación desagradable.

Plano en profundidad: se llama así al encuadre en el que los personajes interactúan sobre el eje óptico de la cámara y unos aparecen en primer plano mientras que otros lo hacen en plano general o plano americano.

Plano medio

Es un encuadre reducido que dirige la atención del espectador hacia el objeto. Los elementos se diferencian mejor y los grupos de personas se hacen reconocibles y pueden llegar a llenar la pantalla.

Plano medio largo: encuadre que abarca a la figura humana hasta por debajo de la cintura.

Plano medio corto: encuadra al personaje situando la línea inferior a la altura de las axilas. Es un plano más subjetivo y directo con el que se busca la identificación emocional y el reconocimiento de todos los elementos significativos que el director introduce en el plano.

Primer plano

Es el encuadre propio del retrato: el rostro del personaje llena la pantalla y se corta por debajo de la clavícula. Este encuadre introduce la psicología del personaje, favoreciendo el análisis y la identificación de sus motivaciones. Con él, el lenguaje visual llega a sus extremos: los objetos crecen hasta alcanzar proporciones desmesuradas y se muestran los detalles (ojos, boca, etc.).

Semiprimer plano: el encuadre recoge un elemento específico de manera que sea imposible pasarlo por alto. Con él se pretende centrar la atención del espectador en un elemento específico y desde el punto de vista narrativo se elige como medio de transmitir los sentimientos, analizar psicológicamente las situaciones y describir a los personajes con detenimiento.

Gran primer plano: la cabeza llena el encuadre en un plano detallado de la fisonomía.

Plano corto

Es un plano muy cerrado que encuadra al personaje desde encima de las cejas hasta la mitad de la barbilla y se concentra en la expresividad del rostro.

Plano detalle

Encuadre que recoge primerísimos planos de porciones de objetos o del cuerpo humano: una flor, la nariz, un ojo, un anillo, etc.

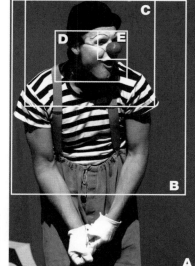

▶ A: plano americano;
 B: plano medio;
 C: primer plano;
 D: plano corto;
 E: plano detalle.

Los movimientos de la cámara

Las escenas de vídeo se graban generalmente sin tener en cuenta las posibilidades que ofrecen los movimientos de la cámara.

En el cine profesional existen movimientos básicos que son fáciles de detectar al ver una película. Son movimientos que pueden dar un resultado excelente y que se pueden emplear perfectamente en cualquier vídeo doméstico.

Los profesionales utilizan raíles para colocar la cámara sobre ellos y conseguir así movimientos suaves; el videoaficionado puede emplear, por ejemplo, una silla con ruedas para conseguir el mismo efecto.

Existen cuatro movimientos fundamentales en la narrativa audiovisual: *Dolly*, *Travelling*, *Tilt* y *Panning*.

Dolly

El *Dolly* es el movimiento lineal de la cámara (con todo el soporte) y se realiza acercándose o alejándose del objeto; se llama *Dolly-in* si es hacia delante y *Dolly-back* si es hacia atrás. Este movimiento ayuda a involucrar al espectador en la acción centrando su atención en el objeto o sujeto seleccionado.

Un *Dolly-in* hacia el personaje ayuda a percibir sus emociones atendiendo a los diálogos, acciones o gestos. El *Dolly-back*, por el contrario, funde al personaje u objeto con su entorno, creando una sensación de soledad.

Travelling

Es el nombre que reciben los desplazamientos laterales que hace la cámara en sentido paralelo a un personaje que se mueve o a un espacio que se describe paulatinamente. Se denomina *Travel left* al desplazamiento hacia

▲ *Travelling.*

◀ *Dolly.*

la izquierda y *Travel right* al desplazamiento hacia la derecha. Su función principal es la de transmitir dinamismo a la escena, involucrar al espectador en la acción acompañando al personaje y situar al espectador en el contexto físico con una mínima descripción de él.

Tilt

El *Tilt* es un movimiento que oscila hacia arriba o hacia abajo, similar a una afirmación con la cabeza. Se llama *Tilt-up* cuando es hacia arriba y *Tilt-down* cuando es hacia abajo.

Panning

Este movimiento de cámara, sobre el eje del trípode y sin desplazamiento de la cámara en el espacio, equivale a la negación con la ca-

▲ *Tilt.*

beza y prácticamente es semi-giro. Hacia la izquierda se denomina *Pan-left* y hacia la derecha *Pan-right*. Equivale a una panorámica.

▲ *Panning.*

147

El control selectivo del enfoque

El zoom es un recurso narrativo fascinante: permite acercar el motivo sin que la persona que está grabando tenga que acercarse a él. Sin embargo, no hay que usarlo en exceso, porque cuando no tiene una función narrativa precisa, dificulta el seguimiento de la historia.

El zoom

El uso del zoom debe ser esporádico. En el momento en el que se desea ampliar un detalle, lo indicado es accionar la PAUSA, elegir el zoom deseado y volver a activar el REC. Siempre se debe mover de manera muy lenta porque de esta forma el espectador no pierde el interés en lo que está viendo.

También se puede usar el zoom en sentido inverso, es decir, comenzar la toma con un plano detalle para ir abriendo el campo de visión a un plano general.

Uso del zoom y enfoque manual

Antes de iniciar la toma es imprescindible comprobar que tanto el plano más cerrado como el más abierto están siempre enfocados. Se empieza enfocando el plano detalle y cuando se ha obtenido la nitidez deseada se procede a reencuadrar el plano que servirá de inicio de la toma. Este paso es imprescindible para no tener que desechar esa toma que tanto esfuerzo ha costado componer.

Botón de zoom.

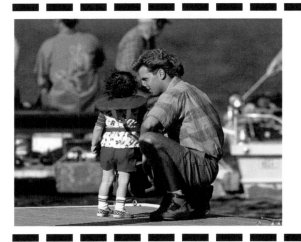

▲ *Se prepara la toma con el zoom al máximo. Con el control del enfoque en manual (MF) se enfocan los sujetos.*

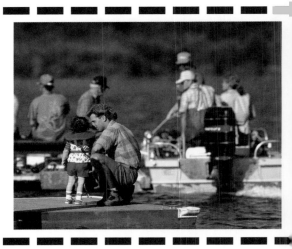

▲ *Se abre el zoom a plano general y se comienza la grabación.*

El enfoque selectivo

Cuando ya se tiene cierta práctica en el manejo de la cámara, es normal querer dar a las imágenes un toque más profesional, con encuadres más audaces o detalles de estilo que provoquen la admiración de quienes las contemplen.

El enfoque selectivo es una de las técnicas más sencillas y de acabado más elegante y sutil. Consiste en mantener nítido el motivo de interés mientras el fondo permanece desenfocado.

Para poder hacer un correcto enfoque selectivo hay que dominar el concepto de profundidad de campo, hay que dar prioridad al diafragma más abierto en relación a la cantidad de luz de ambiente.

Si la cámara dispone de zoom, a mayor longitud focal menor profundidad de campo tendremos.

En cualquier caso, el enfoque debe hacerse en modo MANUAL para que el *autofocus* de la cámara no decida por nosotros.

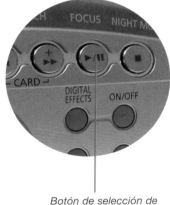

Botón de selección de enfoque manual.

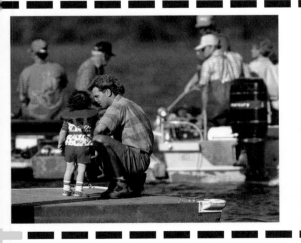

▲ *Durante la toma se acciona el zoom y se acerca a los sujetos.*

▲ *Al final de la toma se encuadran los sujetos perfectamente enfocados.*

149

El audio

Un buen sonido es fundamental para el éxito de una película ya que contribuye a crear una atmósfera interesante, además de permitir que el espectador entienda los diálogos y comentarios y pueda sumergirse en la acción e identificarse con lo que sucede. Una buena banda sonora, y no nos referimos sólo a la música, es tan importante como el propio guión narrativo y no puede omitirse ningún detalle para elevar su calidad.

Antes de iniciar la grabación de un acontecimiento, es importante que se haga una lista de aquellos sonidos que puedan contribuir a mejorar el vídeo. La grabación de estos sonidos ambientales se debe realizar al margen de la imagen.

Es mejor que estas grabaciones adicionales sean largas, pues siempre se está a tiempo de descartar lo que no interese y no es fácil volver al lugar de la grabación si se ha quedado corto de tiempo.

La utilidad del sonido de fondo continuo consiste en facilitar el encadenamiento de los diversos planos creando una sensación de fluidez.

Cuando se trata de grabar lo que dice una persona, es primordial situarse cerca para no recoger ruidos de fondo que impidan comprender sus palabras.

Si se graba un espectáculo, ya sea en interiores o en exteriores, no está de más procurarse música ya grabada en el caso que la grabación de audio no tenga la calidad suficiente por la distancia del escenario o los ruidos de la calle.

Para aquellos que tienen madera de reporteros y disfrutan haciendo entrevistas a conocidos y desconocidos es aconsejable que se compren un micrófono independiente que pueda acoplarse a la cámara y que mejorará notablemente la calidad del material registrado, aunque su uso pueda restar naturalidad a la actitud de algunas personas.

La grabaciones realizadas con el micrófono de la cámara se denominan «no obstructivas» porque nadie percibe la presencia del micrófono.

Uso de varios micrófonos

Usar varios micrófonos a la vez en una escena es un recurso útil. Eso solventa la mezcla de ruidos en primer y segundo plano, por ejemplo cuando hay personas desplazándose, y permite elegir la grabación que mejor se adapte a las necesidades del montaje.

Al igual que sucede en la filmación de escenas difíciles en el cine, en las que usan varias cámaras simultáneamente para así disponer de suficiente variedad de ángulos donde escoger, también es posible grabar el sonido

de una escena con varios micrófonos para luego utilizar la grabación que mejor se adapte a las necesidades del realizador. A la hora de editar se puede resaltar aquel sonido que completa mejor el plano en pantalla y jugar con la percepción que el espectador tendrá de cada una de ellas.

◀ Para grabar el canto del pájaro es aconsejable utilizar un micrófono externo, que evitará la grabación de sonidos no deseados.

Efectos y filtros

Todas las cámaras miniDV llevan incluidos diversos efectos y fundidos. Es mejor no abusar de ellos porque siempre tenemos oportunidad de introducirlos en la fase de edición.

Existen muchos fundidos y efectos de cámara, pero los más comunes en todos los modelos son los siguientes:

Fundidos

El fundido a negro oscurece la última imagen hasta llegar al negro total. Produce la sensación de que finaliza un período de tiempo.

Efectos

Sepia: este efecto otorga a la imagen la tonalidad sepia, imitando el color de las fotografías antiguas.

Blanco y negro: permite visualizar la imagen que se está grabando en blanco y negro.

▲ Botón de la cámara que sirve para realizar múltiples efectos en las imágenes filmadas.

Negativo: graba las imágenes en color negativo.

Espejo: este efecto secciona la imagen por la mitad de forma vertical y la reproduce como si fuese un espejo.

Arte: da a la imagen un aspecto de pintura que parece darle relieve. Este efecto recibe el nombre de solarización.

Mosaico: las imágenes se graban con un diseño en forma de teselas o recuadros.

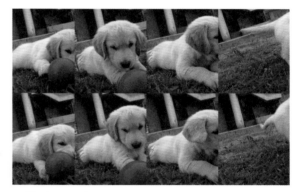

▲ *Efecto mosaico.*

◀ *Efecto sepia.*

▼ *Efecto espejo.*

FOTO © RAQUEL SABATER

▲ *Ejemplo de una secuencia en la que se ha aplicado el fundido a negro.*

153

Edición

Pasar los vídeos al ordenador

El aficionado al vídeo doméstico se encuentra al cabo de poco tiempo de práctica con el deseo de editar sus vídeos en ordenador para darles un mínimo de calidad narrativa. Si se dispone de un ordenador equipado con puerto *Firewire*, sólo hay que transferir el contenido de las cintas al disco duro para editarlas.

El puerto *Firewire*

Firewire/IEEE 1394 es la tecnología reciente más rápida en la conexión de dispositivos externos. Sólo hay que conectar la cámara digital de vídeo, iniciar el software de edición y empezar a crear películas.

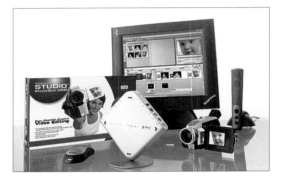

CONEXIONES EN LAS CÁMARAS DE VÍDEO DIGITALES

Terminal AV

Terminal USB

Terminal S-Vídeo

Terminal DV

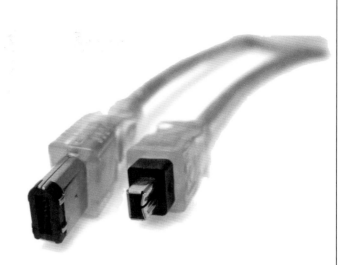

La conexión de la cámara digital al ordenador se realiza mediante el correspondiente cable con conector IEEE-1394 (el puerto *Firewire* o *i.Link*). De sus dos terminales, el ancho va conectado al ordenador y el estrecho a la cámara. Este puerto puede cambiar según el ordenador ya que cada vez más ordenadores portátiles tienen instalados conectores *Firewire* estrechos. Por tanto, sólo hay que asegurarse del tipo de cable que hay que utilizar.

Captura de audio y vídeo

Una vez conectada la cámara al ordenador, ya se puede capturar directamente audio y vídeo. Para ello necesitaremos un programa específico, como *Windows Movie Maker*, *Adobe Premiere* o *Pinnacle Studio*.

▲ *Pantalla capturada en* Pinnacle Studio.

Formatos de pantalla

Cuando se ha completado el vídeo, éste se puede almacenar en un DVD en diferentes formatos.

La pantalla habitual de televisión es de 4:3 y la pantalla de formato panorámico de 16:9. Estas cifras indican la relación de anchura y altura. Así, 4:3 quiere decir que es 1,33 veces más ancha que alta y 16:9 que es 1,78 veces más ancha que alta. Las video-cámaras DV generalmente ofrecen la opción de seleccionar el formato de pantalla.

Filmación en 4:3 o 16:9 con cámaras de 4:3 o 16:9

El formato panorámico en pantalla ancha 16:9 se está imponiendo al estándar introducido desde el cine mudo, el 4:3, por lo que profesionales y aficionados exigentes se decantan por la compra de cámaras biformato, 16:9 y 4:3. Se prevé que en breve plazo ya sólo se utilizarán cámaras de formato panorámico.

Por el momento, las videocámaras domésticas están equipadas con un sensor de 4:3, ya que están diseñadas para este formato.

▲ *La mayoría de las cámaras de vídeo digitales llevan la opción de pantalla panorámica.*

▲ *Televisor con pantalla de formato panorámico de 16:9.*

Las cámaras biformato suelen ir equipadas con sensor para distinguir la relación 4:3 o 16:9. Con la primera es posible que se presenten problemas, como reducción de la resolución y modificación del campo visual.

Hay cámaras que graban en formato panorámica comprimiendo la imagen un 33%; así permiten introducir un encuadre con una rela-

ción 16:9 sobre la superficie de un sensor de 4:3. Esta compresión horizontal se realiza mediante tecnología digital.

Para visualizar estas grabaciones se necesita un monitor o televisor de 16:9 capaz de «estirar» horizontalmente la imagen en un 33% y con ello, recuperar el formato original.

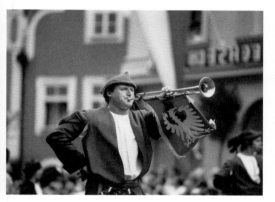

▲ Una imagen en un televisor de 4:3.

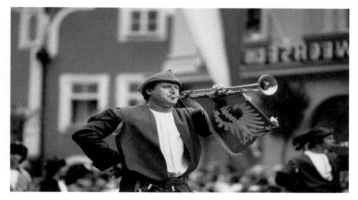

▲ En un televisor de pantalla panorámica de 16:9 la imagen se estira horizontalmente.

▲ Una imagen panorámica en un televisor de 4:3.

▲ Una imagen panorámica en un televisor de 16:9.

Edición de vídeo

La edición de vídeo en ordenador presenta las prestaciones propias de un estudio auténticamente profesional, con varios canales de vídeo y audio, efectos y transiciones, además de animaciones para textos y cualquier otra opción al igual que las de las películas comerciales más ambiciosas.

El software

Un programa básico con unos pocos efectos puede ser más que suficiente para alguien que sólo desea que el montaje sea una herramienta para almacenar sus grabaciones.

Los principales sistemas operativos (Mac OS y Windows XP) incorporan las herramientas básicas de edición de vídeo (*iMovie* y *MovieMaker*, respectivamente).

Existen herramientas más avanzadas con múltiples canales de audio y vídeo, que hacen más versátil la tarea de edición, aunque las aplicaciones profesionales, además de ser muy costosas, requieren un equipo de alta gama para no quedarse bloqueado en medio del trabajo.

Las principales productoras de software de edición son: *Adobe*, *Apple*, *Magix*, *Pinnacle*, *Roxio* y *Ulead*. Éstas ofrecen diversos programas ideados para una gran variedad de usuarios. Lo más aconsejable es visitar sus respectivas páginas web y descargar una *demo* (programa de prueba) para comprobar sus prestaciones y si éstas se adaptan a las necesidades del usuario.

Características

El programa de edición se presenta como una pantalla con varios apartados donde se realizan las operaciones principales, de manera que el usuario sabe siempre en qué fase se encuentra y puede visualizar el resultado de inmediato, lo que le permite efectuar las correcciones necesarias o dar el visto bueno y pasar a otra secuencia.

▲ *Con* Pinnacle Studio Deluxe *podemos capturar imágenes de vídeo.*

Una vez abierto el programa de edición, el primer elemento con el que hay que familiarizarse es la ventana *Timeline*, una especie de contenedor donde se arma todo el proyecto; ahí aparecen los clips en uso, los filtros y transiciones escogidas. Como en el montaje de cine, siempre se trabaja con dos monitores: en el de la izquierda (*Viewer* o Visualizador) se ve el clip seleccionado y en el de la derecha (*Canvas* o Lienzo) el desarrollo del proyecto. En otra ventana se ven los clips de vídeo y audio.

El sistema de trabajo se basa en seleccionar y arrastrar el elemento deseado para insertarlo en el punto indicado. Así se hace con los efectos, las transiciones o las selecciones. Desde el *Timeline* también se hacen fundidos (*Fades*) de vídeo y audio por medio de nodos o *keyframes*.

Algunos consejos y avisos.

Los programas de edición de vídeo están diseñados para el usuario medio, aunque lleva su tiempo conocer y asimilar los recursos disponibles.

Los programas más potentes se diferencian por una gran variedad de opciones adicionales. Por supuesto, la ayuda de un manual o un tutorial *on-line* nunca está de más si se pretende agilizar el proceso, y siempre será más práctico que dedicarse a abrir ventanas y pulsar todos los botones a la espera de encontrar algún efecto maravilloso. Tras unas pocas horas de prueba, las funciones de cortar clips, añadir transiciones, manejar las bandas sonoras y poner algún título será muy sencillo.

Para aprender a editar, lo mejor es iniciarse con fragmentos breves, de entre 3 y 4 minutos, para poder modificar al instante los detalles que no resulten adecuados en el conjunto.

▲ *Programa de edición* Adobe Premiere.

No está de más recalcar que una buena edición es aquella que no se nota: no hay que abusar de los efectos especiales ni de las transiciones, y los títulos deben aparecer sólo cuando sean imprescindibles.

Adobe Premiere

Adobe Premiere es uno de los programas más veteranos del mercado y uno de los más extendidos entre los usuarios de edición de vídeo. En los siguientes capítulos se va a explicar cómo editar vídeos de manera sencilla con este programa.

PASOS PREVIOS

El primer paso antes de abrir el programa es organizar el material con el que se va a trabajar en diferentes carpetas dentro del disco duro del ordenador de manera que luego sea sencillo recuperarlo para editarlo. Una vez se ha abierto el programa se debe seleccionar el modo de edición. Se recomienda usar *Edición A/B* porque es el más cómodo, ya que permite trabajar simultáneamente con dos pistas de vídeo para alojar cada una de las capturas; éstas pueden superponerse unas sobre otras, aplicando transiciones entre ellas cuando resulte conveniente.

▲ *Ventana* Load Project Settings *que incluye proyectos preestablecidos.*

El siguiente paso es elegir el tipo de formato de vídeo; se selecciona el estándar 48 khz, dentro de la carpeta DV-PAL, de entre la lista de predeterminados que aparecen en la imagen superior derecha.

◀ *Modos de edición.*

IMPORTAR IMÁGENES

Para empezar a trabajar sobre una toma primero hay que importarla. Para ello, se va al menú *file/import/file* de nuevo y se selecciona una de las capturas. Este fragmento de vídeo se alojará en la ventana *Project*.

Menú Import. ▶

ESTRUCTURA DE *ADOBE PREMIERE*

El programa *Adobe Premiere* contiene tres ventanas esenciales:

Project

Alberga todos los archivos que se importan.

Timeline

Aquí se arrastran las capturas de vídeo, audio e imágenes que formarán el montaje final. La *línea de tiempo* se divide en varias pistas de vídeo y audio. Si se desea personalizar la ventana *Timeline*, hay que acceder a la ventana *Timeline Window Options* desde el menú desplegable que aparece al pulsar sobre la flecha situada en la parte superior derecha de la propia ventana *Timeline*.

Monitor

Actualiza los cambios que se efectúan sobre la *línea de tiempo*. Esta ventana puede dividirse en dos secciones: el monitor de la izquierda, que muestra las capturas (o clips) sobre los que se trabaja, y el de la derecha, que indica los cambios que se realizan en el *Timeline*.

Menú desplegable Timeline.

Ventana Timeline Options.

▲ *Ventana* Project.

Nuevo elemento
Buscar
Nueva carpeta
Suprimir elemento seleccionado — Modos de visualización

Barra de herramientas — Área de trabajo
Pista de transiciones — Capas vídeo / Capas audio
Mostrar/ocultar capas vídeo/audio — Zoom — Cabezal de reproducción

▲ Línea de tiempo *y barra de herramientas.*

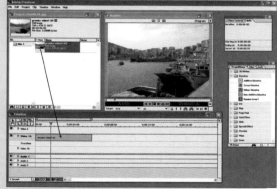

▲ *Apariencia de* Adobe Premiere.

El clip seleccionado en la ventana *Project* tiene que pasar al *Timeline*, acción que se realiza pinchando sobre la miniatura que aparece en la ventana *Project* y arrastrando hasta el principio de la *línea de tiempo* en la pista *Vídeo 1A*.

Para visualizar el fragmento de vídeo basta con pulsar *Play* en la ventana *Monitor*.

Duración total del montaje
Fotograma anterior
Fotograma siguiente
Parar
Bucle Reproducir
Reproducción de In a Out
Situación del cabezal de reproducción

◄ *Ventana* Monitor.

Cortes en *Adobe Premiere*

Cuando se graba un vídeo siempre es aconsejable empezar y acabar dejando lo que los expertos llaman «cola» en los extremos de cada toma, pues ésta servirá para efectuar los cortes con más precisión, sin temor a eliminar ningún *frame* (fotograma) indispensable. También es posible que se desee fragmentar una secuencia grabada en una sola toma, en varias independientes para introducir efectos o, sencillamente, para cambiar el ritmo de la narración. Resulta, pues, imprescindible familiarizarse con las diferentes formas de corte.

DIVIDIR UN CLIP

Dividir un clip se realiza desde la ventana *Timeline* con la herramienta de *selección* activa. Para usarla, se desplaza el cabezal de la *línea de tiempo* hasta el punto a partir del cual queremos cortar la toma. La ventana *Monitor* ayuda a establecer el punto exacto del corte, ya que, según se mueva la *línea de tiempo*, aparecerá la parte del vídeo en la que se trabaja. Es una herramienta de

utilidad cuando se desean efectos diferentes que no pueden aplicarse a la vez a un mismo clip.

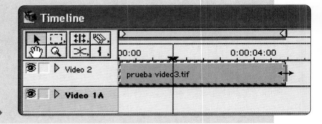

Realización de cortes de clip. ▶

DIVIDIR UN CLIP EN SECCIONES

Dividir un clip en secciones también se realiza desde la ventana *Timeline*. En esta ocasión se usa la herramienta *cuchilla* o *corte*. Para cortar basta con situarse en el punto exacto donde se desee cortar, se pincha sobre el clip de vídeo en la posición del cabezal de reproducción y el clip se divide en dos partes que se pueden trabajar de forma independiente. Si se desea mover uno u otro fragmento, se vuelve a activar la herramienta *selección*.

La herramienta *cuchilla doble* o *corte múltiple* divide los clips que se encuentren en dicho punto en diferentes capas.

Con la herramienta *selección* es posible mover los clips por el *Timeline* pinchando sobre la parte central del mismo y arrastrando a derecha, izquierda, arriba o abajo.

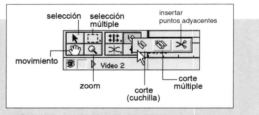

▲ *Barra de herramientas.*

Una vez se conoce esta sencilla forma de realizar cortes, la siguiente práctica será importar diferentes capturas, eliminar las partes sobrantes y unirlas una tras otra hasta completar un primer esbozo de la película. Editar utilizando el corte para eliminar las partes sobrantes de las tomas capturadas es una de las actividades más frecuentes con *Premiere*.

Importante

Para seleccionar las herramientas no visibles hay que mantener pulsado el ratón sobre el icono, hasta que se muestre el resto.

ELIMINAR *CLIPS* Y FOTOGRAMAS

A veces es necesario borrar un grupo de fotogramas o un clip entero de la ventana *Timeline*. *Adobe Premiere* permite hacerlo de dos maneras diferentes: con el *Lifting*, que elimina los fotogramas del programa y deja un espacio vacío de la misma duración que los fotogramas eliminados, y con el *Extracting,* que elimina los fotogramas del programa situados en el *Timeline* y cierra el espacio resultante, desplazando de forma proporcional las secuencias sucesivas hacia la izquierda o la derecha, mediante la eliminación de espacios vacíos.

El *Lifting*

Para eliminar un clip completo de este modo, se selecciona el clip en la ventana *Timeline* y se aprieta *Suprimir*.

Para borrar un grupo de fotogramas, se debe especificar en la ventana *Monitor* cuál es el punto desde el que se quiere empezar a cortar (*ON*) y cuál es el último fotograma que se desea eliminar (*IN*) y luego apretar la tecla *lift* de la ventana *Monitor*. Si se desea eliminar los fotogramas de un extremo del vídeo, sólo hay que recortar ese extremo.

Con el *Lifting*, el clip original aparece dividido en dos partes separadas por un espacio en blanco y se mantiene la duración del clip original.

IN / OUT
Levantar (lift)
Extracción (extrac)

▲ *Botones de la ventana* Monitor.

El *Extracting*

Si se desea eliminar fotogramas cerrando el espacio final, seleccionamos el clip en la ventana *Timeline* y, a continuación, elegimos la opción *menú/ timeline/ripple delete*.

Si se quiere borrar un grupo de fotogramas, se va a la ventana *Monitor*, se marcan los puntos de inicio y fin del grupo de fotogramas que se desean eliminar; luego, se hace clic sobre el botón *Extract* de la misma ventana. El clip quedará cortado en dos partes contiguas y el metraje seleccionado desaparecerá.

Si sólo se quiere borrar imagen y dejar el audio intacto, se puede bloquear la pista de audio para preservar su contenido.

> **Importante**
>
> *Hay que tener en cuenta que la extracción se realiza a la vez sobre todas las pistas activas de la ventana* Timeline*. Por eso es conveniente comprobar que no hay clips de vídeo útiles en las pistas anexas a aquellas en las que se quiere borrar algún fotograma; o bien se debe tener la precaución de desactivar las pistas que se desean conservar.*

> **Importante**
>
> *El* Lifting *sólo trabaja sobre los fotogramas colocados en la pista de vídeo principal o de destino.*

Modificar la velocidad y la duración

Aunque las grabaciones de vídeo reproducen el movimiento «real» mediante un número establecido de *frames*, es posible modificar la duración aumentándola o reduciéndola a nuestro gusto para crear diferentes efectos.

MODIFICAR EL TIEMPO DEL VÍDEO

Para modificar la duración del vídeo, sólo hay que seleccionar el fragmento de vídeo haciendo clic sobre el mismo e ir al menú *clip/speed*.

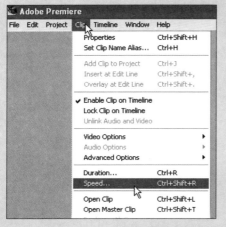

▲ *Menú* Speed.

Se abre una ventana con una casilla cuyos valores se expresan en tantos porcentuales. Si, por ejemplo, se inserta 50% el clip se reproducirá a la mitad de la velocidad original, mientras que si se sube a 200% ésta se doblará.

Si se desea que la imagen vaya hacia atrás, por ejemplo para crear un efecto visual de rebobinado, basta con insertar valores porcentuales negativos.

Cuando la duración tiene que ser determinada y no se desean modificaciones de índole creativa, se puede modificar insertando el tiempo que se precise en los espacios correspondientes a horas:minutos:segundos:*frames*. *Premiere* ajustará el valor del campo *Speed* directamente.

Otra opción consiste en arrastrar uno de los extremos del clip con la herramienta *selección activa* hasta darle la duración deseada.

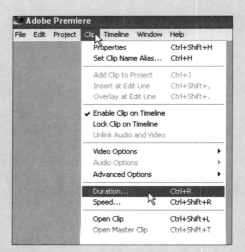

▲ *Menú* Duration.

Importante

La duración de las imágenes fijas o títulos no debe modificarse nunca con la opción Velocidad. *Se debe seleccionar el clip, pulsando sobre él, y después ir al menú* clip/duration. *Éste sólo trabaja sobre los fotogramas colocados en la pista de vídeo principal o de destino.*

Clip Speed

◉ New Rate: [100] %

○ New Duration: 0:00:06:00

[OK] [Cancel]

◀ *Ventana* Speed.

CONGELAR UN FOTOGRAMA DE VÍDEO

En alguna ocasión se puede necesitar que un mismo fotograma se reproduzca a lo largo de un clip. Para ello se deben seguir los siguientes pasos:

Se selecciona el vídeo en la ventana *Timeline*. Si se desea congelar un fotograma diferente al punto de inicio (*in*) o de final (*out*), se desplaza el punto de edición al fotograma exacto que se desea y se selecciona dentro del menú *clip/set clip/marker/0*. Luego, se va al menú *clip/vídeo options/frame hold*.

Si el clip era en origen un vídeo entrelazado, se ha de seleccionar *Deinterlace* para evitar que las imágenes vibren.

Importante

Si se aplican uno o más filtros con keyframes al clip y desea evitar que la configuración del clip cambie en el transcurso de éste, se debe seleccionar Hold Filters.

▲ *Menú* clip/vídeo options/frame hold.

Se selecciona *Hold On* y se elige en el menú el fotograma que se quiere congelar. Finalmente se pincha en *OK*.

Consejo

Si el fotograma no queda congelado, puede ser que se haya definido la marca en la regla de la ventana Timeline *y no en el clip. Hay que vigilar que esto no ocurra.*

◀ *Menú* clip/vídeo options/frame hold.

Transiciones y opacidad

Un vídeo suele ser una sucesión de escenas que buscan la linealidad narrativa para que el espectador entienda inmediatamente lo que está sucediendo en la pantalla. Para no caer en la monotonía, es interesante incluir alguna transición de una toma a otra, sobre todo cuando entre ellas se produce una diferencia notable en cuestiones de iluminación, escenario, temporalidad, etc. Este efecto creativo ayuda a potenciar la expresividad del conjunto.

CREAR TRANSICIONES

En *Adobe Premiere* las transiciones se guardan en la correspondiente ventana distribuidas en diferentes carpetas.

A la hora de insertar las transiciones en la edición siempre se colocan entre la pista *Vídeo1A* y *Vídeo1B*, en la pista transiciones correspondiente. Para trabajar con esta disposición de capas al abrir el programa se tiene que seleccionar el tipo de edición *A/B*.

Para que la transición actúe sobre los dos clips, sus respectivos extremos tienen que estar colocados de modo que se superpongan, pues sólo de este modo la transición será efectiva. Una vez creada esta disposición, ya se puede arrastrar cualquier transición desde la ventana *Transitions* a la pista intermedia entre *Vídeo 1A* y *1B*.

▲ *Zonas donde aplicar las transiciones.*

◀ *Ventana* Transitions.

Antes de decidirse por un estilo de transición, es posible visualizar su apariencia haciendo clic sobre la misma. Además es posible modificar alguno de sus parámetros desde la ventana flotante antes de insertarla en la edición.

▲ *Aplicación de transiciones.*

▲ *Ventana* Cross Dissolve Settings *y sus configuraciones.*

Es fundamental prever la dirección, es decir, cerciorarse de si la transición va del *Vídeo 1A* al *Vídeo 1B* o viceversa.

Al activar la opción *Show Actual Sources* se visualiza el clip de cada una de las pistas.

Al igual que ocurre con los cortes de imagen, también es posible modificar la duración de las transiciones arrastrando sus extremos o yendo al menú *clip/duration*.

Ver las transiciones

Para poder ver las transiciones existen dos opciones: la primera es hacer una previsualización pulsando la tecla *Intro*. La segunda es pulsar la tecla *Alt* (*Opción* si se trabaja con Mac) y sin soltarla, arrastrar el cabezal de la *línea de tiempo* (*Timeline*), aunque con esta segunda opción no se visualizan las transiciones en tiempo real.

Cambiar y eliminar transiciones

En el caso de que la transición escogida no sea válida se puede sustituir por otra o bien eliminarla. Para sustituirla primero se crea una transición nueva y luego se arrastra desde la ventana *Transitions* hasta el *Timeline* y se coloca sobre la que se desea descartar. Para suprimirla, se selecciona y se pulsa la tecla *Supr* (*Del* si se trata de Mac).

Cambio de opacidad

Un recurso distinto pero también eficaz para señalar un cambio entre tomas es el de bajar la opacidad.

Primero se arrastra el vídeo sobre la pista *Vídeo 2* y allí se despliega la capa pinchando la flecha para visualizar sus propiedades de opacidad. Ésta se aumenta o reduce incrementando o disminuyendo los puntos de inflexión.

Para aumentar la opacidad se hace clic sobre la línea roja de la zona de transición y los puntos de inflexión se añaden automáticamente. Para disminuir la opacidad se arrastra hacia fuera los puntos de inflexión que se desean suprimir.

Plegar/desplegar propiedades de capa

Opacidad

▲ *Opacidad de la capa.*

Los puntos seleccionados pueden manejarse de forma independiente para lograr la opacidad deseada: la parte inferior corresponde a la opacidad nula o transparente y la superior a la de máxima opacidad.

En la ventana *Info* aparece el porcentaje de opacidad que se está aplicando a cada punto.

Ventana Info. ▶

Añadir títulos

Añadir títulos a los vídeos propios puede ser una herramienta muy útil. A continuación se explica cómo hacerlo con el programa *Premiere*.

EL EDITOR DE TÍTULOS

Para acceder al editor de títulos de *Premiere* primero se crea un título nuevo desde *file/new/title*. Una vez seleccionado, aparece la ventana de título que permitirá personalizar los textos.

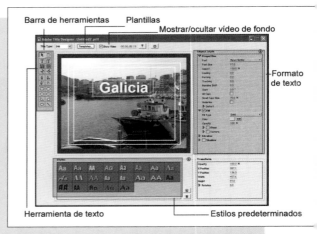

▲ *Ventana de títulos.*

▲ *Menú* Title.

En esta ventana, se escribe el texto que después se incorporará al montaje con la herramienta de texto de la barra de herramientas.

Para darle formato con un tipo de fuente, color y tamaño adecuados, se emplean las opciones que aparecen a la derecha del monitor. Como guía, se puede mantener el vídeo de fondo seleccionando la opción *Show Vídeo* e incluso partir de plantillas predeterminadas, a las que se accede pinchando en *Templates*.

Al terminar de escribir el título, se cierra la ventana flotante; entonces el programa pide guardar el archivo. La extensión del archivo de títulos es *.prtl* y se puede modificar tantas veces como se desee haciendo doble clic sobre el mismo en la ventana *Project*.

Al cerrar dicha ventana hay que arrastrar el archivo de título al *Timeline*. Para ver el vídeo de fondo éste debe estar en la pista *Vídeo 2*. Una vez situado el clip, ya es posible establecer la duración deseada estirando cada uno de sus extremos.

Cada vez que se desee generar un nuevo título se deben seguir los mismos pasos.

Modificar títulos existentes

Para cambiar de manera uniforme los atributos de un objeto de texto, se debe elegir la herramienta de selección y clicar sobre el texto. De esta manera se selecciona el objeto de texto completo y aparecen tiradores en las esquinas.

Para editar el texto o aplicar diferentes atributos a caracteres individuales hay que elegir la herramienta de escritura, después se clica en un objeto de texto y, a continuación, se arrastra hasta seleccionar el texto que desea cambiar.

Transform	
Opacity	100.0 %
X Position	387.1
Y Position	136.3
Width	457.6
Height	97.0
▶ Rotation	0.0

◀ *Transform, área para mover, girar, cambiar la opacidad y escalar objetos.*

La herramienta de selección afecta a todos los caracteres del objeto de texto, mientras que la herramienta de escritura sólo afecta a los seleccionados. Así, si se utiliza la herramienta de escritura para aplicar el color verde a una palabra y, a continuación, se utiliza la herramienta de selección para aplicar el color rojo al objeto de texto que contiene la palabra en verde, todos los caracteres del objeto de texto se cambiarán al color rojo.

Cambiar propiedades del texto

Una vez el texto está en el lienzo se puede cambiar el tipo de letra y su cuerpo, así como otras propiedades.

Para ello, se selecciona el texto con la herramienta se selección y se va al área *object style/properties*, que se encuentra a la derecha.

Tipo de letra. Se aprieta el botón *font* y aparecerán las tipografías que se pueden elegir.

◀ *Formatos de texto en la ventana de títulos.*

Tamaño de letra. Se pinchar a la derecha del botón *Font size* y se arrastra el ratón hasta escalar el rótulo al tamaño adecuado. Los cambios que se realizan se pueden ver en el lienzo en tiempo real. También se puede incluir un valor numérico.

Consejo

Se recomienda trabajar con tamaños a partir de 16 puntos; las fuentes más pequeñas son ilegibles.

Legibilidad de los textos y los rótulos

Los textos que contiene un vídeo se ven de manera muy diferente a los impresos. Normalmente, se ven a baja resolución y a gran distancia, por ello es recomendable seguir una serie de pautas.

Utilizar fuentes sin *serif* grandes. Hay que evitar las *serif* y además pequeñas, porque el trazo de algunos caracteres *serif* no se ve bien en los televisores entrelazados, puesto que vibran.

Utilizar negrita o semi-negrita que, por lo general, resultan más fáciles de leer en una pantalla que los caracteres con grosor normal o atenuado.

Utilizar pocas palabras en los títulos. Los párrafos extensos de letra pequeña se leen con dificultad en los televisores.

Al diseñar un título para superponerlo en un vídeo, utilizar colores que contrasten con los del fondo.

Asegurarse de que las fuentes que se utilicen en el archivo de título están instaladas en todos los ordenadores en los que se abrirá el archivo que lo incluye. Las fuentes tienen a menudo nombres diferentes en Windows y en Mac OS, incluso en los casos en que las fuentes son idénticas. Sólo cuando la edición esté acabada y se grabe el vídeo final en una cinta de vídeo o DVD no se necesitarán más las fuentes del título.

Crear movimiento

La edición electrónica permite introducir efectos muy vistosos que añaden interés a la realización, siempre que no se abuse de ellos.

TIPOS DE MOVIMIENTO

Una de las posibilidades que ofrece el programa *Premiere* es introducir movimiento, con cambios de posición, tamaño y rotación de las imágenes y los títulos, con una gran facilidad.

Al igual que ocurre con los títulos, el clip al que se desea dotar de movimiento se debe situar en la pista *Vídeo 2*.

Para introducir los efectos de movimiento, se debe activar la ventana *Motion Settings* que es donde están almacenados.

Para acceder a esta ventana primero se selecciona el clip y después se abre el menú *clip/vídeo options/motion*.

Inicialmente se generan dos puntos clave o *keyframes* (el de inicio *Start* y el de fin *End*). Cada uno de estos puntos se puede modificar individualmente arrastrándolos a su nueva posición. Para que el movimiento se desplace en más de una dirección, es preciso añadir más *keyframes* a la trayectoria de movimiento. Esto se consigue moviendo el cursor del ratón sobre la trayectoria. Cuando el puntero tome la forma de mano con un dedo que señala, se hace clic para añadir el *keyframe*. Todos los movimientos realizados sobre el *keyframe* arrastrándolo hacia la posición deseada irán actualizando la lectura informativa situada bajo la *línea de tiempo*.

▲ *Menú* clip/vídeo options/motion.

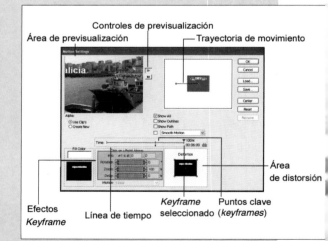

▲ *Ventana* Motion Settings.

Al acceder a la ventana de movimiento, el clip se anima por defecto de izquierda a derecha, recorriendo la pantalla de fuera hacia dentro. El área de previsualización visible se refiere a lo que veremos en pantalla. La trayectoria se modifica desde la ventana *Trayectoria de movimiento*.

Es posible añadir *keyframes* a voluntad. Cada uno de ellos tendrá sus correspondientes coordenadas y el resultado aparecerá en la ventana de previsualización.

VENTANAS DE MOVIMIENTO

Los *keyframes* pueden acumular información sobre cambios de rotación, tamaño y tiempo de retraso.

Rotate

Para aumentar el clip de un *keyframe* a otro, se selecciona el segundo *keyframe*, el que contendrá la información de cambio de rotación, y después se baja a los efectos de *keyframe* y se aumenta la rotación, sea modificando el campo numéricamente o haciendo clic en la flecha de la derecha. Se pueden crear hasta ocho rotaciones introduciendo un valor situado entre 1440 y -1440.

Delay

Sirve para crear una pausa en el movimiento y es un porcentaje de la duración del clip. El retardo nunca puede sobrepasar el siguiente *keyframe*.

Distortion

Esta ventana permite crear efectos de distorsión entre *keyframes*. Sólo hay que estirar cada uno de los tiradores que aparecen en la sección para provocar una distorsión de la imagen.

Además de ser acumulables, estos efectos, incluido el cambio de posición, pueden manifestarse con velocidades distintas.

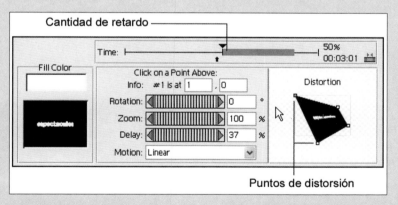

▲ *Sección* Disortion.

Zoom

Este comando aumenta o disminuye la imagen, vídeo o título en el *keyframe* seleccionado. Los rangos van de 0 a 500; el 0 hace que el clip sea invisible y el 500 aumenta cinco veces el tamaño normal del clip.

El cambio de un *keyframe* a otro se modifica acercando o alejando los puntos clave de la línea situada encima de las opciones de *Rotate, Zoom* y *Delay*. El resultado se visualiza arrastrando el cabezal de la *línea de tiempo* y pulsando *Alt* o *Intro*.

El audio

Adobe Premiere

El sonido sirve para crear la atmósfera de la historia y como recurso para captar la atención de la audiencia. El audio casi siempre se registra en la misma fase que la imagen de vídeo, aunque en determinadas ocasiones se puede querer importar un archivo de audio independiente, con lo que se convierte en un complemento de la imagen.

IMPORTAR AUDIO

Para importar un clip de audio y después insertarlo en el *Timeline*, primero se abre el menú *file/import/file*. Si la captura tiene audio, aparecerá en la ventana *Project* con los iconos específicos.

Como ocurre con el resto de capturas, se puede previsualizar haciendo clic sobre el botón *Play*.

Una vez importado el clip, se arrastra a la pista *Vídeo 1A* o *Vídeo 1B* de la *línea de tiempo*. Al llevar audio incorporado, se alojará directamente en la pista *Audio1* o *Audio2*.

Si se desea suprimir el audio de la imagen, se separan audio y vídeo con la herramienta *link/unlink*.

Con la herramienta seleccionada, se pincha sobre la capa de vídeo de la captura y después sobre la correspondiente capa de audio. Al terminar esta operación ambas capas parpadean como señal de que están desvinculadas; esto permite moverlas y suprimirlas (pulsando la tecla *Supr*) de forma independiente.

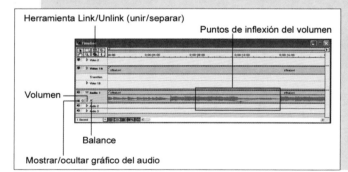

Herramienta Link/Unlink (unir/separar)

Puntos de inflexión del volumen

Volumen

Balance

Mostrar/ocultar gráfico del audio

◀ *Clip de audio y vídeo.*

INSERTAR UNA CANCIÓN

El archivo de música que se quiera insertar tendrá que tener un formato que *Premiere* pueda leer: WAV, mp3 o AIFF.

Para introducir una canción en el montaje final hay que seguir los siguientes pasos:
- Ejecutar el menú *file/import/file* e importar el archivo de audio que se quiere.
- Una vez situado el archivo en la ventana *Project*, arrastrarlo al *Timeline* alojándolo en una capa de audio vacía.
- El audio insertado puede alojarse donde se desee y hasta se puede subir o bajar su volumen a voluntad.

▲ *Menú* file/import/file.

EL VOLUMEN

En todos los clips de audio el volumen viene marcado por una línea roja que atraviesa el clip. Para verla hay que expandir la pista pinchando sobre el triángulo rojo que aparece a la izquierda del nombre del clip de audio.

▲ Izquierda: creación de un nuevo punto de control de volumen. Derecha: volumen incrementado.

▲ Izquierda: triángulo que permite expandir la pista de audio. Derecha: la pista de audio expandida.

Para subir o bajar el volumen de un clip hay que crear los llamados puntos de control. Éstos se dibujan pinchando en un punto cualquiera de la línea de volumen; al hacerlo aparece un cuadrado rojo o tirador que servirá para mover la línea de volumen. Cuando se sube o se baja un punto de control de audio, la línea roja se redibuja para trazar una línea recta desde el punto de control que se ha movido hasta los siguientes puntos de control, porque *Premiere* incrementa o disminuye el volumen de forma gradual.

Los puntos de control marcan los diferentes segmentos de audio de un vídeo.

Todos los clips de vídeo tienen por defecto dos puntos de control que no se pueden eliminar: uno al principio y otro al final.

AÑADIR Y ELIMINAR CAPAS

Cada clip se divide en dos capas, una de vídeo y otra de audio. En *Premiere* existen un máximo de 99 capas de audio o vídeo disponibles para crear superposiciones. Para añadir y suprimir capas se deben seguir los pasos que indican las siguientes figuras.

Es importante saber que la captura o grabación de vídeos de más de 4 GB impide su almacenamiento en discos duros formateados con sistemas de archivos antiguos.

▲ Menú
Track Options.

▶ Añadir y eliminar capas de audio y vídeo.

Crear un DVD

Una vez que ya está el vídeo editado lo lógico es guardarlo en un DVD. En este capítulo se explica cómo exportar los montajes a formatos reconocibles por cualquier reproductor de DVD compatible.

VCD/SVCD

Los formatos *VideoCD* (VCD) y *SuperVideoCD* (SVCD) se han hecho muy populares porque no es necesario tener una grabadora de DVD para guardar los proyectos, puesto que los montajes se guardan en un CD en una calidad bastante buena.

El formato SVCD tiene más calidad que el VCD y la elección de uno u otro depende del tamaño del montaje. Los VCD, a pesar de verse peor, permiten guardar una película entera en un CD. Los SVCD se utilizan para grabar pequeños montajes.

Para crear cualquiera de los dos formatos se deben seguir los siguientes pasos:

Primero hay que exportar el montaje para convertirlo en un *.mpeg*, Para esto se necesita el plugin *Adobe MPEG Encoder* de la empresa

MainConcept. Para acceder a él, hay que ir a file/export *timeline/MPEG encoder*.

Una vez abierto el *plugin*, aparece en pantalla una ventana flotante que permite generar los archivos adecuados dependiendo del formato final.

Para crear un *.mpeg* con los parámetros adecuados para insertarlo en un VideoCD, se debe seleccionar la opción VCD en la sección *MPEG Stream* de la ventana del *MPEG Encoder*. A continuación, se debe especificar el estándar de vídeo que se desea utilizar en la sección *Vídeo Standard*. Después, en la sección *Output Details*, se debe escribir el nombre que se va a dar al *.mpeg* y especificar donde se quiere guardar pinchando el botón *Browse* dentro de *Location*. Para acabar, en el apartado *Export Range* se selecciona si se quiere que se exporte todo el proyecto o sólo el área de trabajo.

Importante

Para conseguir un .mpeg-2, el formato adecuado para generar un SVCD, se deben seguir los mismos pasos que se han descrito antes, pero especificando SVCD en MPEG Stream. *Además, se ha de activar la casilla* Fields *dentro de* Output Details, *puesto que los SVCD sí aceptan campos por su mayor calidad. La opción que hay que elegir es* Lower Field First, *porque las cámaras DV pasan los vídeos al ordenador con esta prioridad.*

◄ *Ventana* MPEG Encoder.

Una vez se han especificado todas estas opciones hacer clic en exportar. Al hacerlo aparece una barra que indica el tiempo que queda para que el *.mpeg* termine.

Una vez se tiene el *.mpeg* se puede grabar el CD que genere los archivos necesarios para que el vídeo se pueda ver en cualquier reproductor de DVD. Cualquier programa de grabación de CD es válido.

▶ *Localización del menú* MPEG Encoder.

Adobe MPEG Export Settings

Adobe' MPEG Encoder *powered by* MAIN CONCEPT

MPEG Stream
○ DVD
◉ VCD
○ SVCD
○ Advanced [Edit...]

Video Standard
○ NTSC
◉ PAL

MPEG Settings Summary
Preset: VCD PAL Standard Bitrate

Video settings:
video stream type: VCD
frame size: 352 x 288
frame rate: 25.000
aspect ratio: 0.9375 - CCIR601 625 lines
bitrate: constant, 1.15 Mbps

Audio: none

Multiplexer settings:

[Export]
[Cancel]
[About]
[Help]

Output Details
Filename:
Untitled.mpg

Export range:
Work Area

Location:
C:\Documents and Settings\cgomez [Browse...]

Fields:
No Fields

☐ Save to DVDit! media folder
☐ Launch DVDit! after export

CREAR UN DVD

Para poder crear un DVD con *Adobe Premiere*, primero se deberá adquirir, como en los casos del VCD y el SVCD, el *plugin Adobe MPEG Encoder* de la empresa *MainConcept*.

Cuando el montaje del vídeo está terminado, se va al menú *archivo/export timeline/Adobe MPEG Encoder*. Dentro de la ventana del *MPEG Encoder*, se selecciona la opción DVD, el estándar de vídeo PAL y se activa la opción *Lower Field First (DV)* en el campo *Fields*.

Una vez seleccionadas todas estas opciones, se indica dónde se desea guardar el archivo. Para ello se hace clic sobre el botón *Browse*. Cada archivo genera dos documentos: uno de extensión *.m2v* para la imagen y otro de extensión *.wav* para el audio. Para acabar, se pincha sobre el botón *Export*.

Exportar a Internet y multimedia

Al terminar el montaje del vídeo con *Adobe Premiere* puede ser que se desee subirlo a Internet o grabarlo en un CD multimedia. Este vídeo debe tener una calidad más baja que los creados para VCD, SVCD o DVD para que sea sencillo descargarlo desde Internet y se vea sin cortes en un CD; por tanto, se exportará al formato *.avi* o *.mov*.

FORMATOS

Obtener formatos *.avi* o *.mov*

Para obtener estos formatos desde *Premiere* se debe ir al menú *file/export timeline/movie*.

▲ *Menú* Export Movie.

Al clicar sobre esta opción aparece la ventana *Export Movie* donde se dará un nombre a la película final.

El botón *Settings* de esa ventana es fundamental, puesto que al pinchar sobre él se abren una serie de ventanas en las que se especifican las características del vídeo final.

Estas ventanas son *General, Vídeo, Audio* y *Keyframe and Rendering*.

General: se especifica el tipo de archivo (en este caso *.avi* o *.mov*), se indica si hay que exportar todo el proyecto o sólo el área de trabajo y si se desea exportar vídeo y audio. Una vez se eligen todas las opciones, se pincha sobre *Next* para pasar a la siguiente ventana.

▲ *Configuración general* Settings.

Vídeo: se determina el codec que se aplica al vídeo, el tamaño que va a tener, los *frames* por segundo, la calidad del codec y el aspecto de los píxeles. Al acabar se clica de nuevo en *Next* para pasar a la siguiente ventana. Si se necesita rectificar algo, se puede pinchar sobre el botón *Prev*.

◀ *Ventana* Export Movie.

▲ *Configuración* Video Settings.

Audio: se ajusta la velocidad, el formato y el compresor. Al exportar el vídeo para web también se tiene que comprimir el audio para bajar su peso y, en consecuencia, su calidad.

◄ *Configuración* Audio Settings.

Keyframe and Rendering: en esta ventana se especifican las configuraciones para la reproducción del vídeo. Para ello se pueden ignorar los efectos de audio y vídeo que se han aplicado al montaje y determinar si el vídeo que se va a exportar lo hará sin campos o por campos y con qué prioridad.

▲ *Configuración general* Audio Keyframe and Rendering.

Al acabar de definir todas estas propiedades se pincha sobre el botón *OK* y después sobre *Guardar* en la ventana *Export Movie*. Así se obtendrá el vídeo final.

Encore DVD. Principales características

Muchos de los programas de grabación resultan demasiado simples cuando se quiere grabar un DVD. Es preferible recurrir a aplicaciones que ofrezcan diversas opciones, como el *Encore DVD* de Adobe, porque permiten introducir recursos interactivos al DVD, generando menús que enriquecen el resultado final. En las siguientes páginas se explica el funcionamiento del programa *Encore DVD.*

PRIMEROS PASOS

Los DVD tienen memoria suficiente para albergar varios vídeos de corta duración, por lo que antes de abrir el programa sería interesante recopilar todos los archivos *.m2v* (imagen) y *.wav* (sonido) que conforman los vídeos que se quieren grabar para avanzar la tarea.

Una vez abierto el programa, el primer paso es ir al menú *file/new project.* Así se abre la ventana en la que se debe seleccionar el estándar de vídeo del DVD, que será PAL.

▲ Menú Project.

Al generar el primer proyecto, el programa *Encore DVD* muestra dos ventanas importantes. La primera incluye las siguientes secciones:

Project: alberga todos los archivos que compondrán el DVD.

Menus: incluye los menús utilizados, por ejemplo archivos *.psd*, que son propios de Adobe Photoshop.

Timelines: todos los archivos *.m2v* y *.wav* deben alojarse en líneas de tiempo para trabajar con ellos en *Encore DVD.*

Disc: es la última pestaña que se activa. Aquí se especifica la grabadora del equipo y las características del DVD.

▲ 1.- *Ventanas* Project, Menus, Timelines *y* Disc.
2.- *Ventanas* Library, Layers, Character *y* Properties.

La segunda ventana muestra las características de cada uno de los objetos que se utilizará en el proyecto:

Library: es un archivo con menús y botones prediseñados a disposición del usuario.

Layers: muestra las capas de los menús usados y separa cada objeto por capas para poder manejarlo individualmente.

Character: permite variar el color, el tamaño y el tipo de fuente de los textos.

Properties: ventana que permite modificar todas las características de cada uno de los elementos que compondrán el DVD.

IMPORTAR EL PROYECTO

Antes de crear el nuevo proyecto, hay que importar los archivos que formarán el DVD. Cuando se hace con *MPEG Encoder* desde *Premiere*, cada vídeo tendrá dos archivos: uno para la imagen (*.m2v*) y otro para el audio (*.wav*).

Desde el menú *file/import as Asset* se seleccionan los archivos de audio y vídeo correspondientes. Al pulsar *Aceptar*, éstos se guardan en la ventana *Project*.

◀ *Menú* Import as Asset.

▲ *Ventanas* Monitor *y* Timeline.

Inmediatamente después se debe crear un *Timeline* por cada par de archivos de audio y vídeo importados, ya que, al crear los menús, sólo se pueden vincular los botones con líneas de tiempo, nunca con archivos *.m2v*. Para crear este *Timeline* se selecciona el *.m2v* del montaje 1 y después se va al menú *timeline/new timeline*.

Esta opción genera un nuevo archivo en la ventana *Project* correspondiente al nuevo *Timeline* y abre dos nuevas ventanas: la de *Monitor* y la de *Timeline*, que corresponden a la nueva *línea de tiempo* creada.

La ventana *Monitor* permite previsualizar el contenido de la *línea de tiempo* en el fotograma donde está situado el puntero.

Ambas ventanas tienen carácter meramente informativo en principio porque, aunque *Encore DVD* lo permita, la edición ya viene completa desde *Premiere*.

La *línea de tiempo* generada muestra por defecto sendas capas de *Vídeo* y *Audio 1*.
La pista de vídeo está llena porque para crear el *Timeline* se ha partido del archivo de vídeo *.m2v*. Pero esta nueva *línea de tiempo* no está completa; falta adjuntar el audio del montaje 1. Para adjuntarlo, se arrastra el archivo de extensión *.wav* desde la ventana *Project* hasta el principio de la pista *Audio 1* en la ventana *Timeline*.

Como ambos archivos parten del mismo montaje, el audio y el vídeo están perfectamente sincronizados, aunque se puede comprobar haciendo clic en el botón *Play* de la ventana *Monitor*.

Ahora ya se pueden cerrar las ventanas *Monitor* y *Timeline*; la edición ya está terminada. Para repetir la edición de la *línea de tiempo*, se hace doble clic sobre ésta, desde la ventana *Project* o desde la de *Timeline*.

Encore DVD. Crear menús y botones

Crear un menú con botones para acceder a los vídeos que integran el DVD es realmente útil para facilitar su visionado.

CREAR MENÚS

Los menús se crean partiendo de los archivos *.psd* contenidos en la ventana *Library*. Al seleccionar cualquiera de estos archivos, a la izquierda de la ventana aparece una pequeña previsualización.

▲ *Menú* New Menu.

Al activar esta opción, *Encore DVD* abre una nueva ventana en la que es posible modificar los diferentes parámetros del nuevo menú al que el programa da el nombre *PAL_4x3 Blank Menu*.

▲ *Ventana* Monitor.

▲ *Ventanas* Library *y botón* New Menu.

El programa tiene menús completos con botones, como el *Blue Grid Menu.psd*, aunque es preferible arriesgarse a crear un menú completo con botones que se ajusten a los requerimientos del usuario.

Para crear un menú nuevo, se selecciona *menú/new menu*.

Si se desea incorporar alguna imagen de fondo a un menú existen dos posibilidades: utilizar una de las plantillas de la ventana *Library*, o bien importar un archivo *.psd* con la opción *file/import as menu*, y a partir de ahí seguir los pasos de creación de botones y vínculos que se explican a continuación.

CREAR BOTONES

Los botones van a enlazar los diferentes vídeos que integran el DVD.

Con las herramientas de texto de la barra de herramientas se crean los textos que vayan a tener los botones, en sentido horizontal o vertical.

▲ *Barra de herramientas de texto.*

Una vez insertados, la herramienta de selección permite desplazarlos y colocarlos a voluntad. Los textos pueden cambiar de tipo de fuente, tamaño, color, etc. con ayuda de la ventana *Character*.

La conversión de texto en botón se efectúa seleccionando dicho texto con la herramienta de selección y luego yendo al menú *object/ convert to button*.

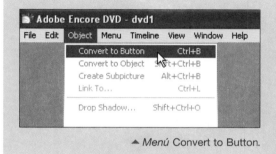

▲ *Menú* Convert to Button.

Los botones pueden vincularse con cualquier *línea de tiempo*. Se abre la ventana *Properties* y el campo *Link* (completo con *Not Set*, que indica que el botón carece de vínculo). Sin soltar el ratón, se hace clic sobre este icono y se arrastra hasta la ventana *Project* donde esté situada la *línea de tiempo*. La opción queda resaltada y, al soltar el ratón, el campo *Link* se completa con el nombre de la Línea con la que hayamos establecido el vínculo.

▲ *Ventana con el campo* Link.

▼ *Vincular botones con* Timelines.

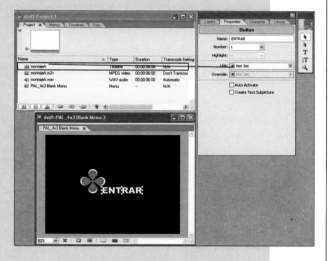

Este proceso para crear botones puede repetirse tantas veces como sea necesario, lo mismo que generar nuevos menús y enlazarlos entre sí; el campo *Link* puede vincularse con *líneas de tiempo* o con otros menús, sólo hay que arrastrar el icono de *Link* hacia cualquier archivo alojado en la ventana *Project*.

Encore DVD. Elementos gráficos

Los botones pueden presentarse con algún elemento gráfico para indicar sobre cuál está operando, opción recomendable si el DVD se va a ver en un reproductor controlado con mando a distancia. Encore DVD permite hacerlo de una forma muy sencilla.

LOS BOTONES

Para añadir estos elementos gráficos, se anexan unos elementos denominados *subpictures* seleccionando el botón y abriendo el menú *object/create subpicture*.

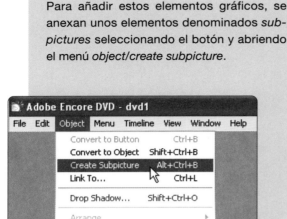

▲ *Menú* Create Subpicture.

Una vez añadidos los *subpictures* a los botones, no se nota ningún cambio, ya que, en principio, se muestra el estado normal de cada botón. Si se desea ver que el botón tiene más estados, se seleccionan los iconos de la ventana *Monitor* que permiten previsualizar todos los botones del menú en estado *normal, activado* o *seleccionado* según se quiera.

▲ *Menú* Color Sets Menu.

Al añadir un *subpicture* al botón, se le asigna por defecto un color para cada uno de sus estados (*seleccionado* y *activado*). Para modificar estos colores se entra en el menú *edit/color sets/menu*.

_extras	_extras	_extras
Normal	Seleccionado	Activado

▲ *Diferentes estados de un botón tras crear un* subpicture.

Al abrir la ventana, la casilla *Color Set* aparece con un color preestablecido. Para crear los colores de los estados de botón, se hace clic sobre el icono *New Color Set* y aparece una ventana flotante que pide un nombre (por ejemplo: color menú 1) para identificar en el futuro el nuevo perfil de estructura de colores.

▲ *Campo* Color Set.

Cuando ya se ha creado la nueva estructura de colores hay que aplicarla al menú deseado. Así, se selecciona el menú en la ventana *Project* o en la ventana *Menus* a la vez que se observa la ventana *Properties*, en cuya parte inferior aparece el campo *Color Set*, que indica la estructura de color de los botones que aparecen en ese menú.

Al desplegar el campo *Color Set* aparecen las estructuras de colores que se han creado más la que emplea el programa por defecto, la *Automatic*. Para seleccionar la que se desee aplicar, basta con pinchar sobre su nombre.

Incluir una imagen de fondo

Para personalizar aún más los menús se puede incluir una imagen de fondo.

Para ello, se debe importar un archivo *.psd* (extensión de *Adobe Photoshop*) con la opción *file/import as menu*. A partir de ahí se deben seguir los pasos de creación de botones y vínculos que se explicaron en el capítulo anterior.

También existe la posibilidad de partir de cualquiera de las plantillas que aparecen en la ventana *Library*.

▲ *Ventana* Menu Color Set.

Los colores de los estados *activado* y *seleccionado* se definen desde la zona denominada *Highlight Group 1*. Allí se escogen los colores para los botones de cada menú en sus estados *seleccionado* y *activado*.

Los nuevos colores se definen a partir de tres colores, añadiendo un porcentaje de cada uno de ellos. Una vez terminada la definición de la nueva estructura de colores, se hace clic sobre el botón de *OK* para finalizar.

Encore DVD. Perfeccionamiento

Una condición básica de un buen DVD es su «circularidad», es decir, que nunca quede en punto muerto, sino que siempre sea posible volver al menú inicial para seguir navegando por el DVD y acceder a otras opciones.

CÍRCULO CERRADO

Esta opción de volver al menú principal forma parte de las propiedades de cada *línea de tiempo*. Al seleccionar cualquiera de ellas en la ventana *Project* o en la de *Timelines*, la ventana *Properties* muestra todas las propiedades de cada *línea de tiempo*, entre ellas el campo *End Action*, que sirve para especificar adónde queremos que salte el vídeo seleccionado al terminar su reproducción, por ejemplo, al menú principal.

▲ *Campo* End Action *de la ventana* Properties.

La forma de vincular es idéntica a la de los botones, es decir, desde la ventana *Properties* se hace clic sobre el icono junto al campo *End Action* (ver imagen), se arrastra hasta la ventana *Project* para indicar el objeto que se desea vincular y se suelta.

Tras importar los archivos, unir el audio y el vídeo en *líneas de tiempo*, crear menús con botones personalizados y enlazarlo todo, sólo queda indicar qué elemento va a ser el primero que va a reproducir el DVD en el momento de abrirlo, ya sea un menú o una *línea de tiempo*.

En la ventana *Project* se selecciona el elemento que se desea reproducir en primer lugar y luego se va al menú *file/set as first play*.

▲ *Menú* Set as First Play.

Al activar esta opción aparece junto al archivo un pequeño icono que simula un *Play* al elemento que le corresponda para identificarlo.

▲ *Pequeño icono simulando a un* Play.

GRABAR EL DVD

Por último, sólo queda grabar todo el proyecto en un DVD. Sin embargo, antes se debe guardar una copia del proyecto. Para ello se va a la ventana *Disc* y se hace clic sobre el botón *Build Project*. El programa generará un archivo extensión *.ncor*.

Una vez que este archivo ya está creado, ya se puede grabar el proyecto. Para hacerlo, se va a la ventana *Make DVD Disc* donde se indica el modelo de la grabadora, la velocidad de grabación y el número de copias que se desean crear; luego, se hace clic sobre el botón *Next*. Al terminar el proceso de grabación el programa indica que el DVD ya se ha creado satisfactoriamente.

◀ *Ventana* Disc.

FOTOGRAFÍA DIGITAL